王羲之兰亭序

单字放大本全彩版

墨点字帖 编写

长江出版传媒
湖北美术出版社

图书在版编目（CIP）数据

王羲之兰亭序 / 墨点字帖编写 . —武汉：湖北美术出版社，
2017.4（2023.3重印）
（单字放大本：全彩版）
ISBN 978-7-5394-9015-1

Ⅰ．①王⋯ Ⅱ．①墨⋯ Ⅲ．①行书－碑帖－中国－东晋
时代 Ⅳ．① J292.23

中国版本图书馆 CIP 数据核字（2017）第 006443 号

责任编辑：熊　晶
技术编辑：范　晶
责任校对：杨晓丹
策划编辑：墨点字帖
封面设计：墨点字帖

王羲之兰亭序
WANG XIZHI LANTING XU

出版发行：长江出版传媒　湖北美术出版社
地　　址：武汉市洪山区雄楚大道 268 号 B 座
邮　　编：430070
电　　话：（027）87391256　　87679564
印　　刷：武汉精一佳印刷有限公司
开　　本：787mm×1092mm　　1/8
印　　张：9.5
版　　次：2017 年 4 月第 1 版
印　　次：2023 年 3 月第 5 次印刷
定　　价：33.00 元

前　言

　　中国书法是汉字的书写艺术，是以汉字为基础，以毛笔为表现工具的一种线条造型艺术。学习书法需要正确的指导和持之以恒的练习。临习经典法帖，是步入书法殿堂和深入传统的不二法门。

　　我们编写的此套《单字放大本》，旨在帮助书法爱好者规范、便捷地学习经典碑帖。本册图书将帖中例字逐一放大，充分展示了其细节，便于学书者观察学习从而快速掌握笔法和结构要点。本书不仅有基本笔法的讲解，还将同字异形的字挑选出来以供对比学习，以期帮助学书者由浅入深，渐入佳境。同时本书还附有精心编写的集字作品，可为学书者由单字临习到作品创作架起一座坚实的桥梁。

　　本册从王羲之《兰亭序》（唐冯承素摹本）中逐字放大。

　　王羲之（303—361），字逸少，东晋书法家，琅琊（今山东临沂）人，后迁会稽山阴（今浙江绍兴）。王羲之家世显赫，出身贵族，官至右军将军、会稽内史，人称"王右军"。因王羲之变革出新，创立了字形妍美、飘逸潇洒的书风，推进了书法史向前发展的一大步，故后世尊其为"书圣"。

　　《兰亭序》又名《兰亭宴集序》《临河序》《禊序》等，为书圣王羲之于东晋穆帝永和九年（353）三月初三所作，内容主要记载兰亭集会流觞曲水一事，并抒发内心感慨。《兰亭序》传世摹本较多，以冯承素摹本最为接近原帖风采。

　　《兰亭序》通篇遒媚飘逸，字字精妙，笔法千变万化，用笔以中锋立骨，侧笔取妍。章法亦是气韵生动，风神潇洒，董其昌评其云："右军《兰亭序》章法古今第一"，读者临习时可仔细领会。

目　　录

一、《王羲之兰亭序》基本笔画……………………………………………………………………　1

二、同字异形………………………………………………………………………………………　5

三、单字放大………………………………………………………………………………………　9

四、《王羲之兰亭序》欣赏…………………………………………………………………………　63

五、集字作品………………………………………………………………………………………　69

一、《王羲之兰亭序》基本笔画

《兰亭序》为书圣王羲之所书，整篇如行云流水，后人评"遒媚劲健，绝代所无"，其笔法刚柔相济，点画凝练，线条富于变化且弹性十足，结体多姿而生动，实为书法史上至高无上的瑰宝，被后世誉为"天下第一行书"。我们从基本笔画入手，介绍其基本笔法，以利于初学者学习此帖。

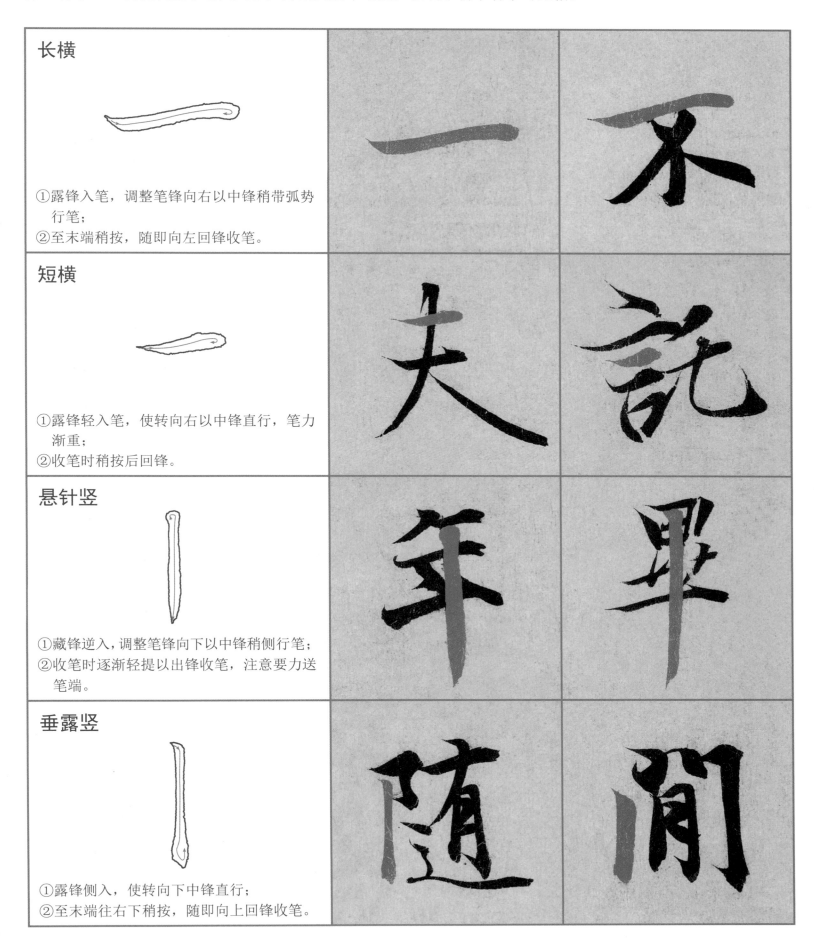

长横
①露锋入笔，调整笔锋向右以中锋稍带弧势行笔；
②至末端稍按，随即向左回锋收笔。

短横
①露锋轻入笔，使转向右以中锋直行，笔力渐重；
②收笔时稍按后回锋。

悬针竖
①藏锋逆入，调整笔锋向下以中锋稍侧行笔；
②收笔时逐渐轻提以出锋收笔，注意要力送笔端。

垂露竖
①露锋侧入，使转向下中锋直行；
②至末端往右下稍按，随即向上回锋收笔。

曲头竖		
①露锋由左上向右下取弧势入笔，稍按； ②随即调整笔锋向下以中锋直行； ③收笔时稍回锋。	少	患
斜撇		
①露锋侧入，稍按后随即调整笔锋向左下以 　侧锋行笔； ②行笔中稍带弧势，笔力渐轻； ③至末端出锋收笔，注意要力送笔端。	人	合
平撇		
①藏锋逆入，往右下稍按； ②随即调整笔锋向左下行笔； ③收笔时渐提笔锋以出锋收笔，注意短促 　有力。	和	稧
曲头带钩撇		
①露锋由上向右下稍带弧势入笔，形成"曲 　头"； ②调整笔锋向左下以侧锋稍带弧势行笔； ③至末端稍驻，随即转锋向上钩出收笔。	咸	感
出锋斜捺		
①露锋入笔，随即换向向右下行笔，笔力渐 　重； ②至末端稍按，随即向右平出收笔。	峻	激

回锋斜捺 ①露锋入笔，换向后向右下取弧势行笔，笔力渐重； ②至末端稍按，随即向左上轻回收笔。	會	天
反捺 ①露锋入笔，顺锋向右下行笔，取斜直势； ②至末端往右下稍按后随即向左上以回锋收笔。	後	之
斜点 ①露锋入笔，往右下短暂行笔； ②收笔时稍按随即向左上回锋收笔。	之	誕
挑点 ①露锋由左上向右下入笔，渐按； ②随即调整笔锋向右上挑出。	況	未
提 ①露锋或承上一笔笔势稍按起笔； ②随即调整笔锋向右上行笔，渐行渐提； ③至末端提锋轻出收笔。	地	攬

方折 ①露锋入笔，调整笔锋向右写横； ②至转折处稍提笔，随即向右下顿按，后调整笔锋向下写竖，笔势内撅； ③收笔时出钩或以牵丝引向下一笔。	浪	宿
圆折 ①露锋入笔，调整笔锋向右写横； ②至转折处顺势绞转换向写竖； ③收笔时往左上钩出。	和	情
竖钩（一） ①露锋逆入，稍按后调整笔锋向下行笔； ②至钩处稍驻，往上稍回； ③随即往左钩出以出锋收笔。	寄	於
竖钩（二） ①承上一笔笔势露锋或藏锋入笔，调整笔锋向下行笔； ②至钩处往左下顺势圆转出钩收笔。	可	守
横钩 ①露锋逆入，调整笔锋向右写横； ②至钩处顺势往右下顿按，随即调整笔锋向左下钩出收笔。	察	管

二、同字异形

《兰亭序》里面有很多相同的字，不仅用笔存在诸多变化，结体也是姿态各异，妙趣横生。这些生动的变化使得整幅作品显得浑然天成，极为率性自然，观赏性极佳。下面，我们将帖中变化较为明显的字列举出来以供读者朋友们对比学习。

一

一

一

人

人

人

之

之

之

大

大

以

以

以

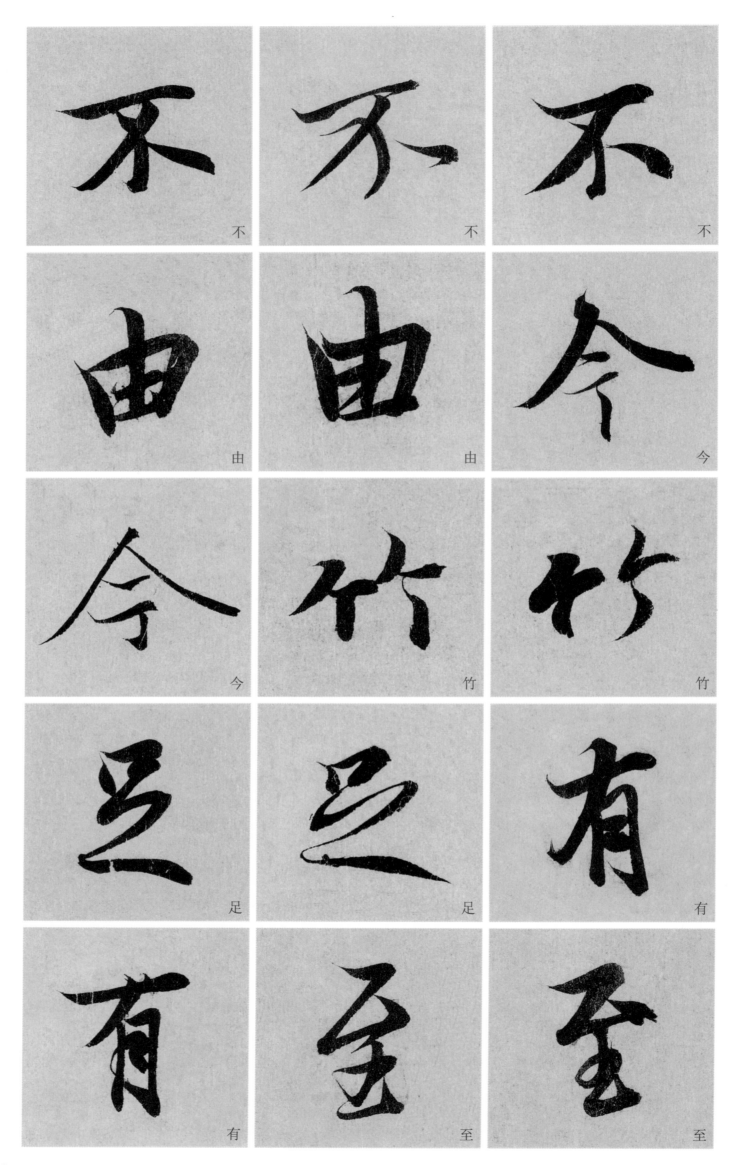

不　不　不

由　由　今

今　竹　竹

足　足　有

有　至　至

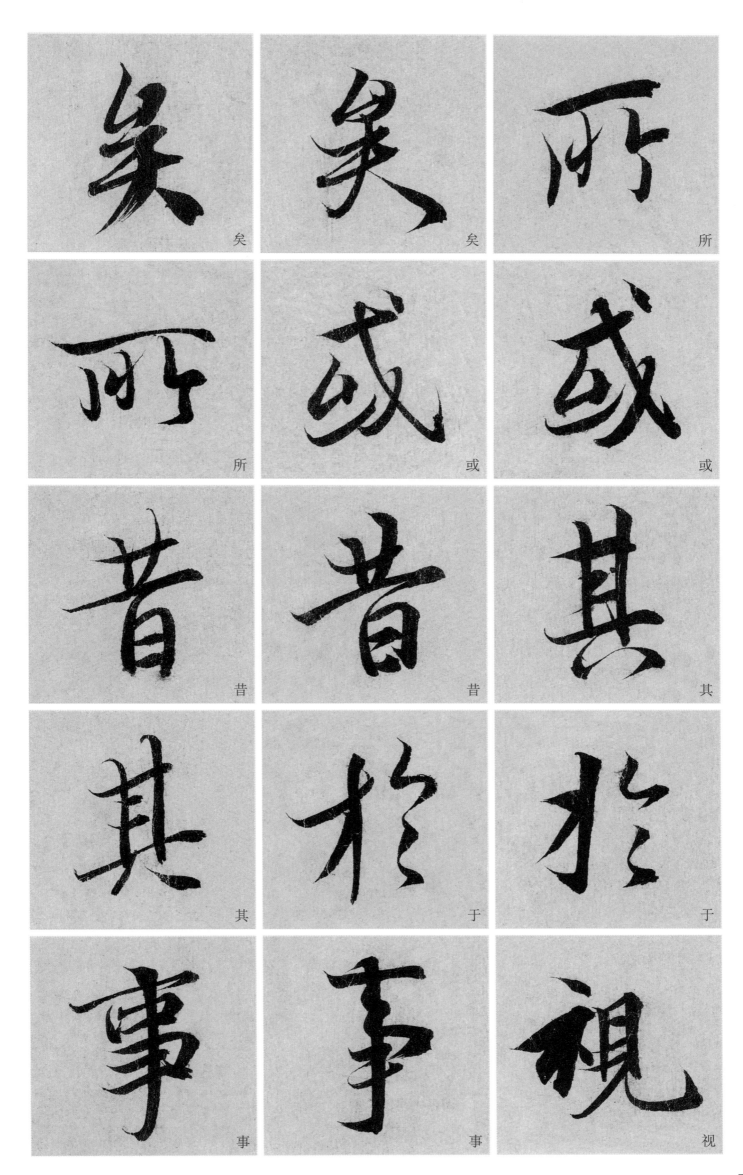

矣 矣 所

所 或 或

昔 昔 其

其 于 于

事 事 視

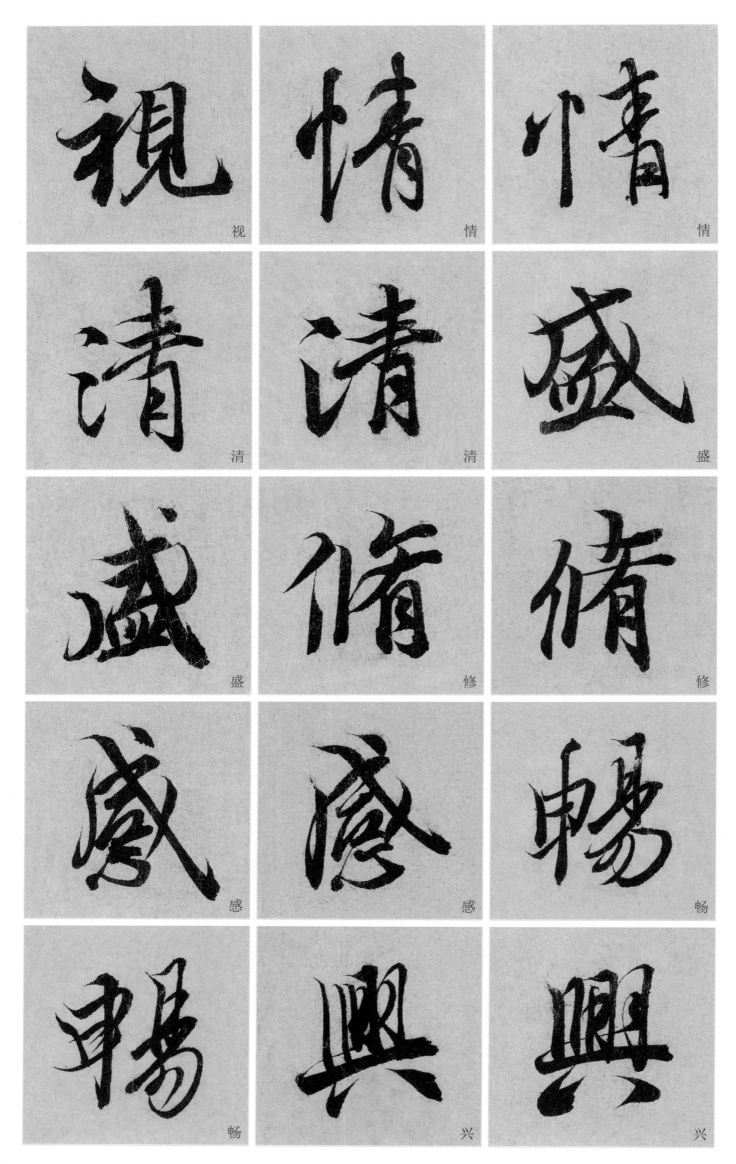

視　情　情

清　清　盛

盛　修　修

感　感　暢

暢　興　興

三、单字放大

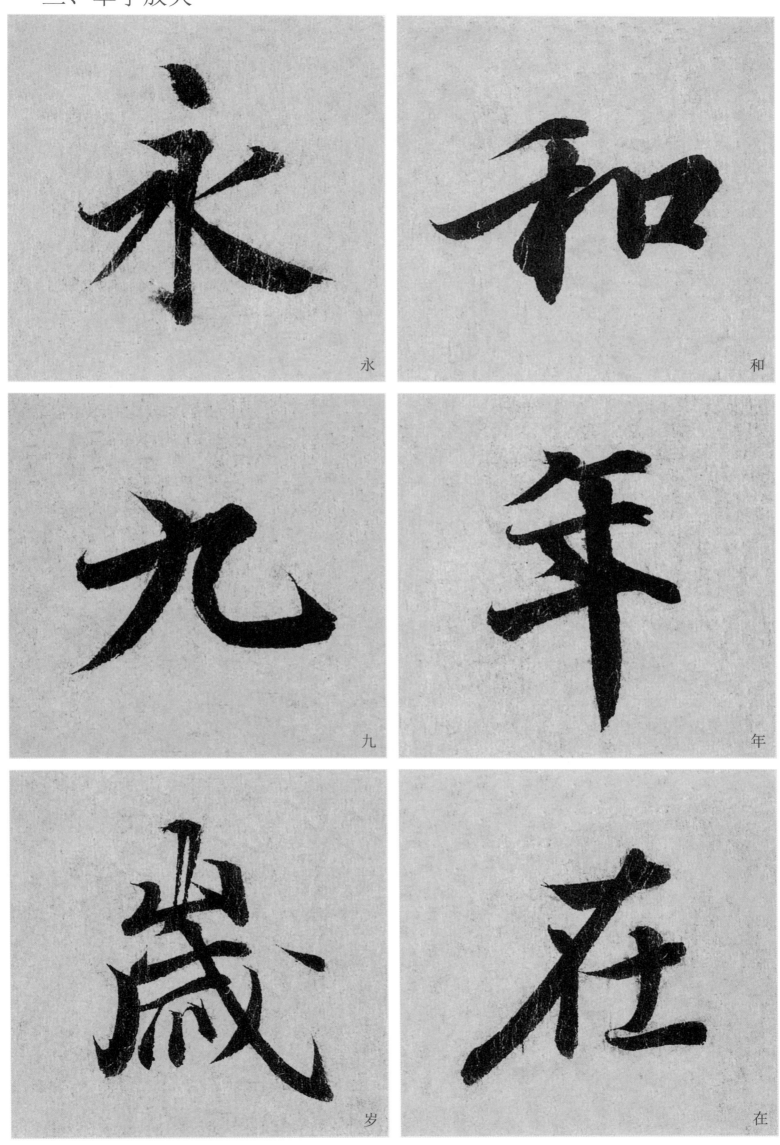

永

和

九

年

岁

在

9

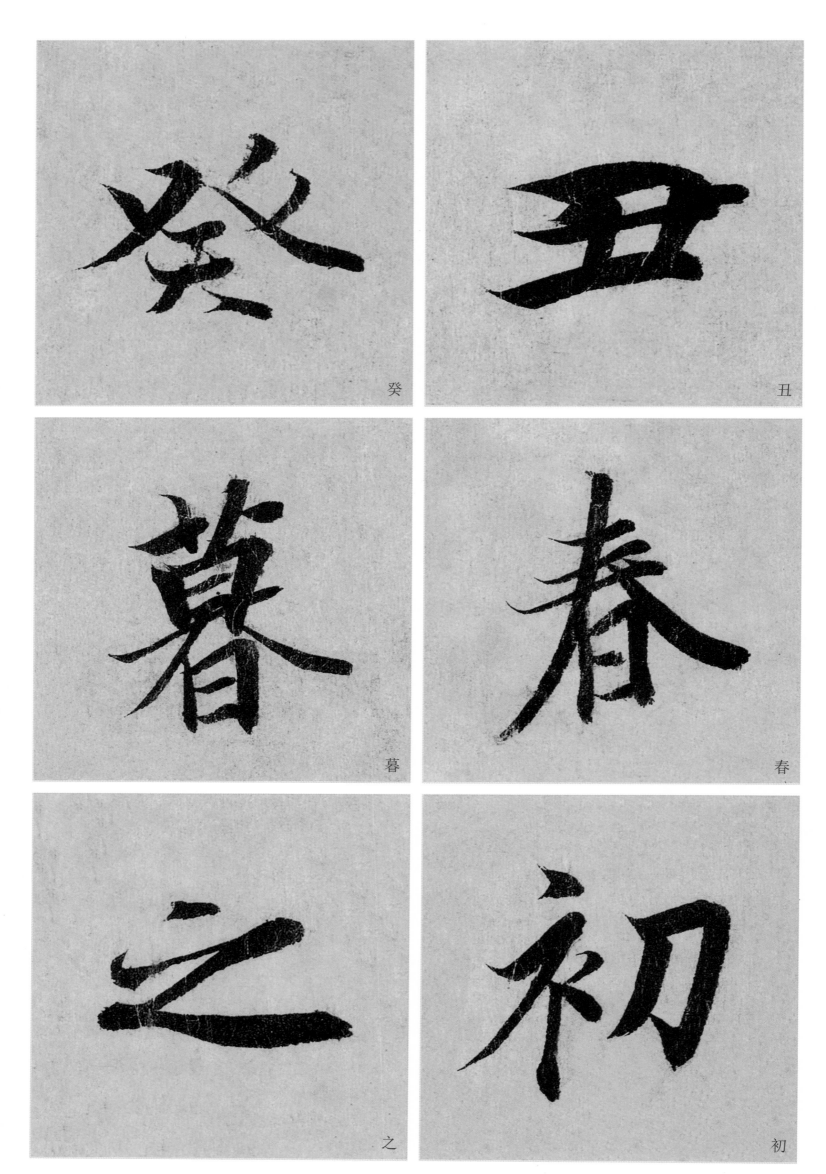

癸

丑

暮

春

之

初

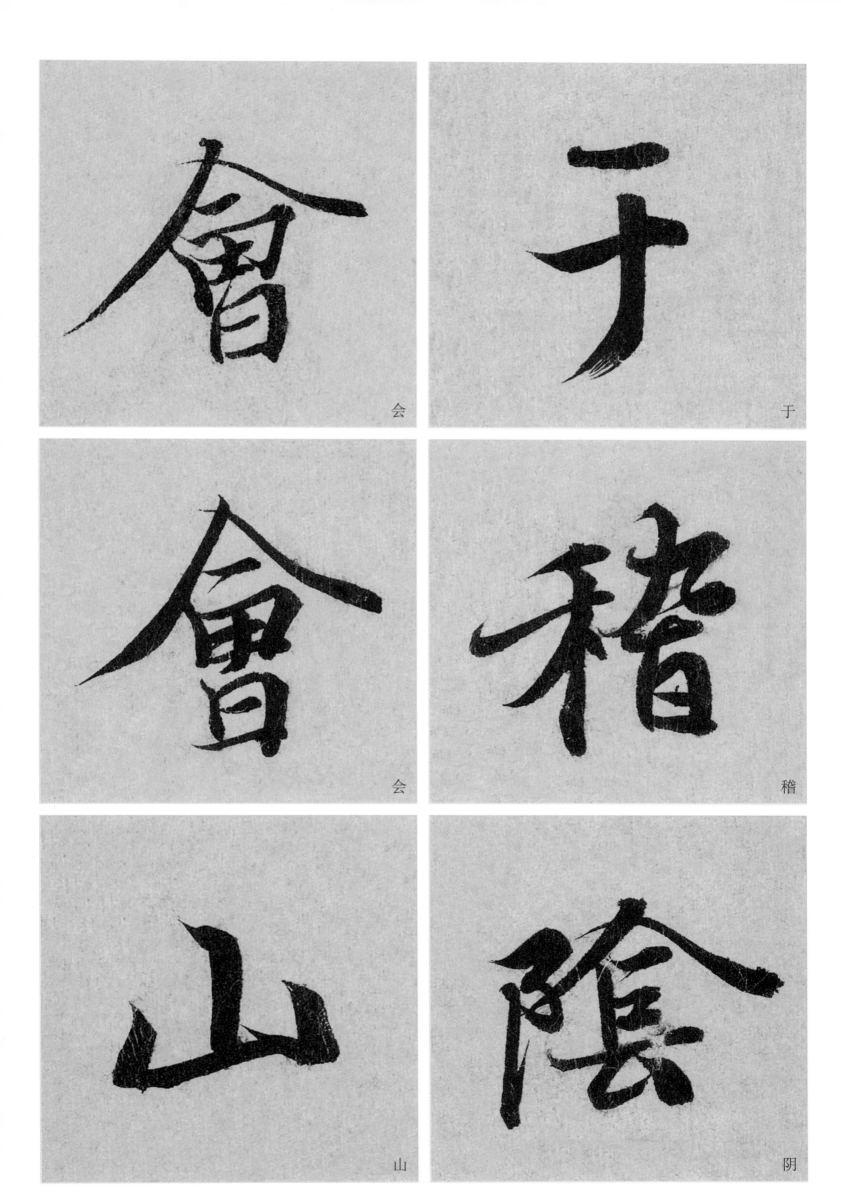

会

于

会

稽

山

阴

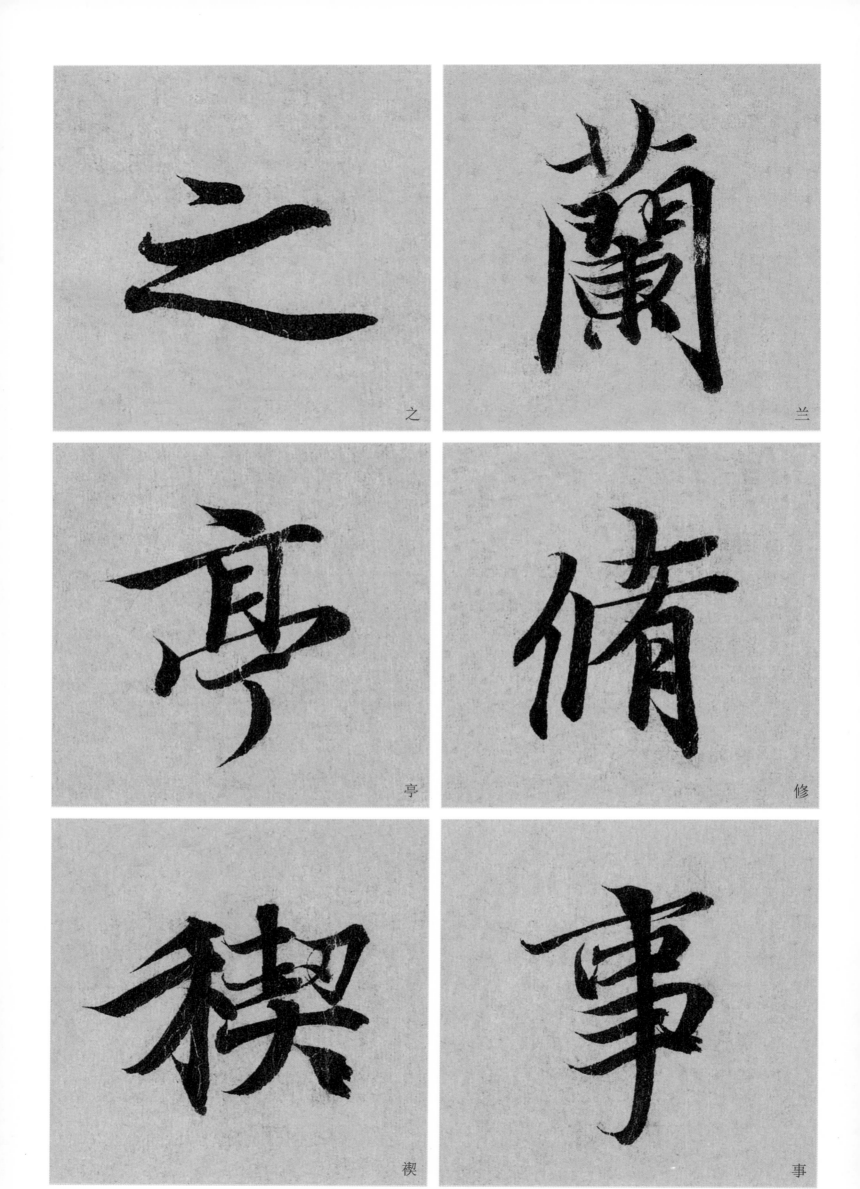

之　兰　亭　修　禊　事

12

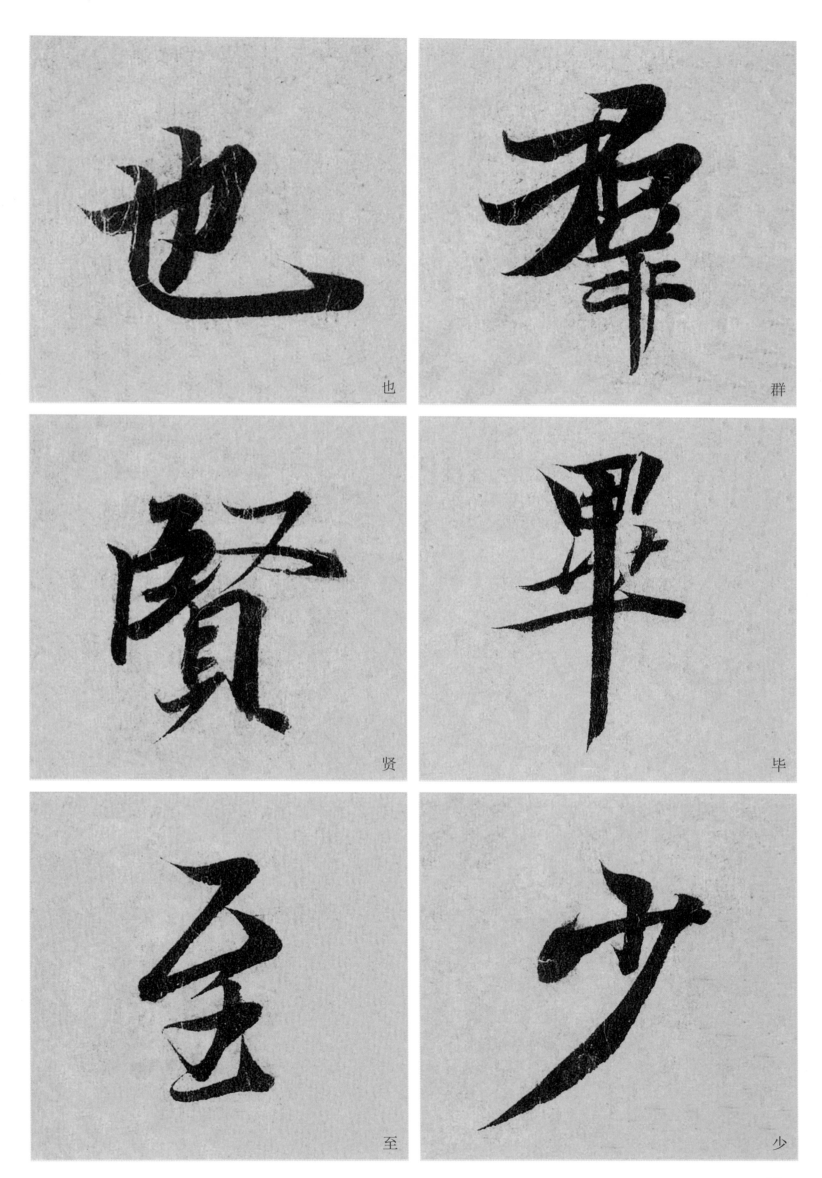

也

群

贤

毕

至

少

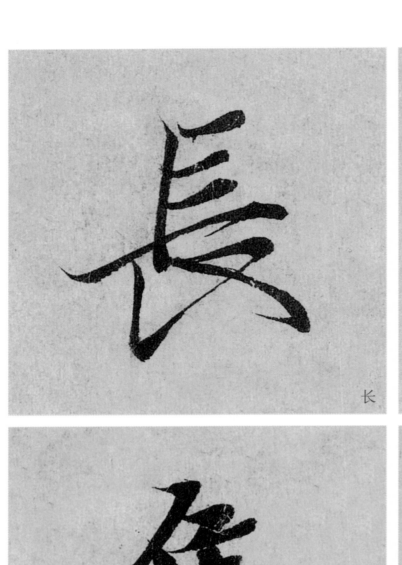

长

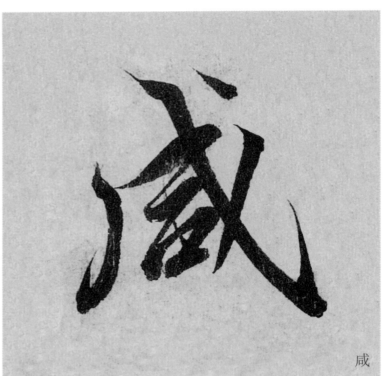

咸

集

此

地

有

崇　山

峻　領

茂　林

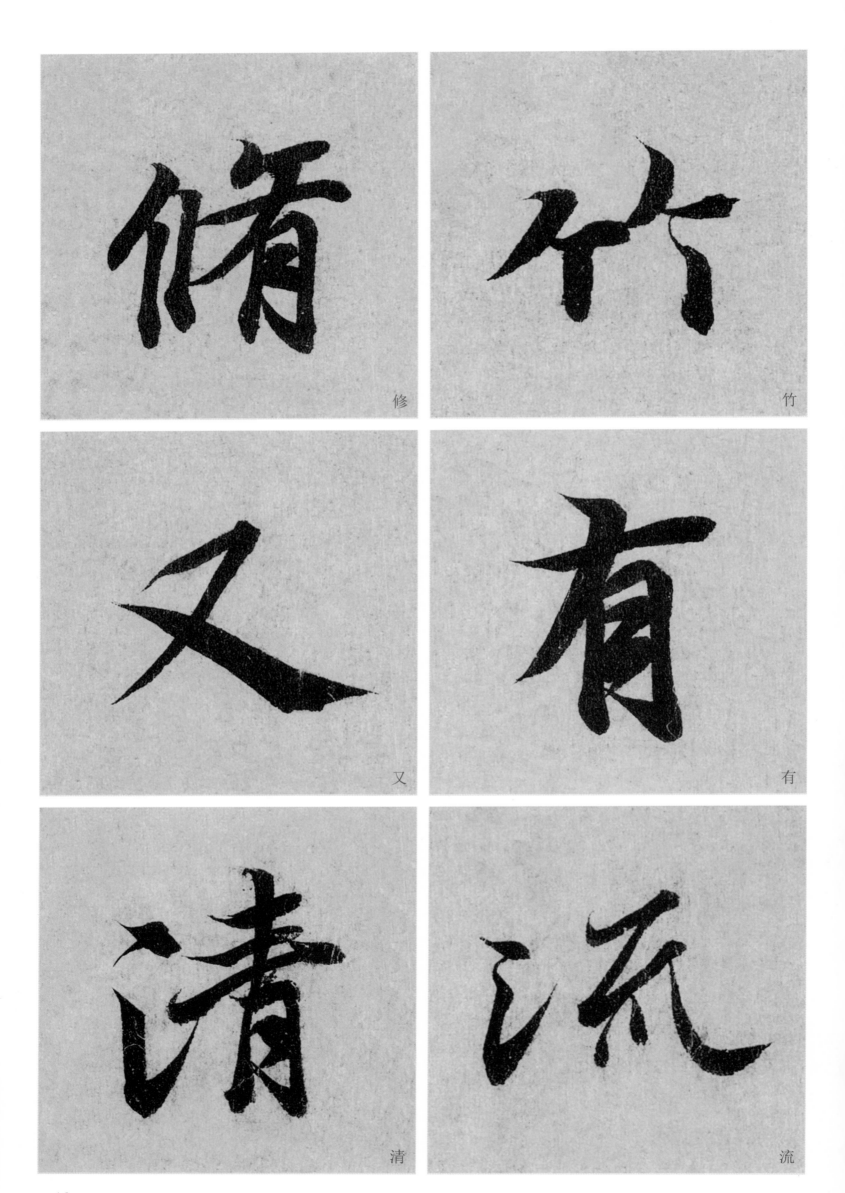

修

竹

又

有

清

流

激

湍

映

帶

左

右

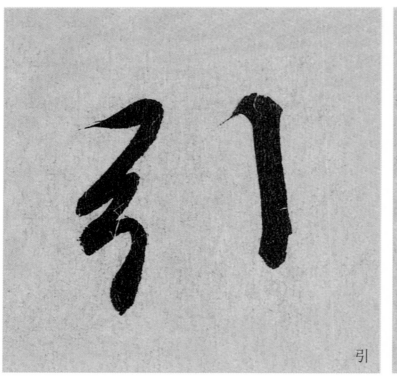

引

以

为

流

觞

曲

水

列

坐

其

次

虽

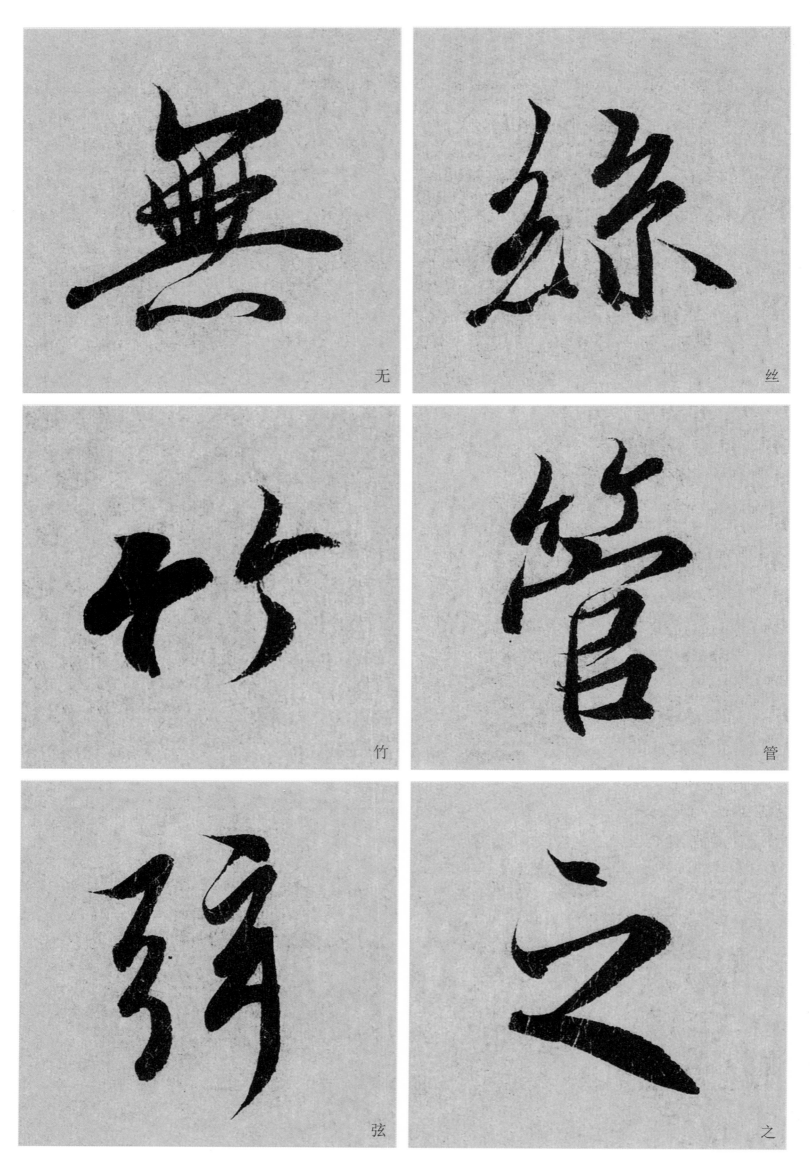

無 无

絲 丝

竹 竹

管 管

弦 弦

之 之

盛

一

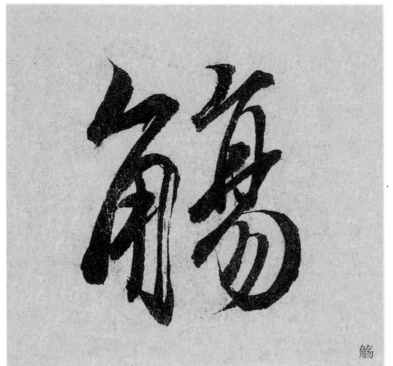

觴

一

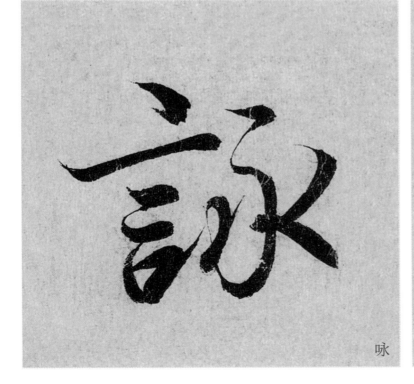

詠

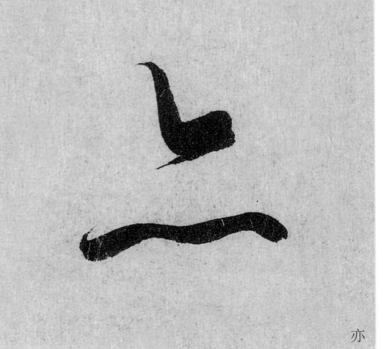

亦

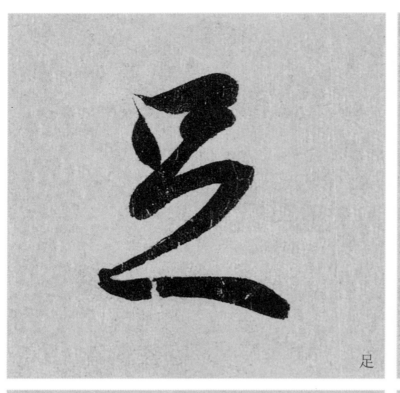

足

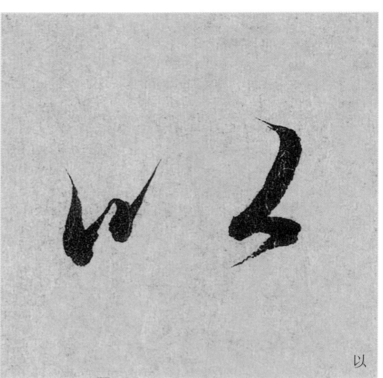

以

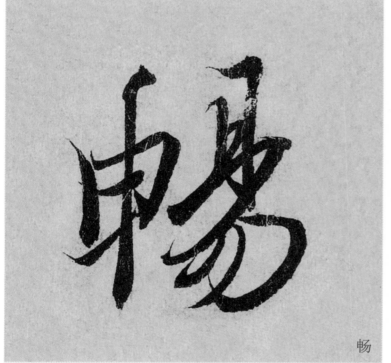

畅

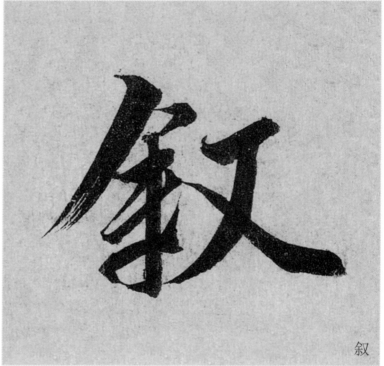

叙

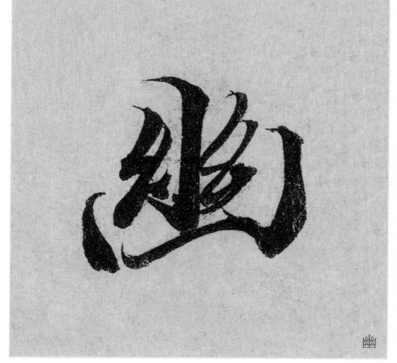

幽

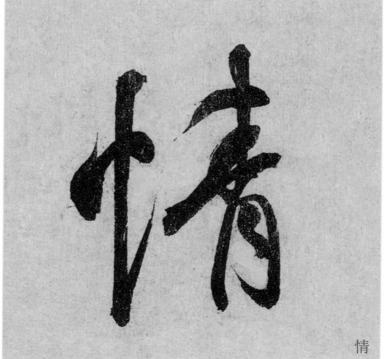

情

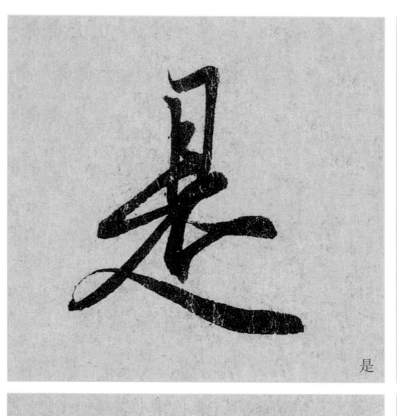

是

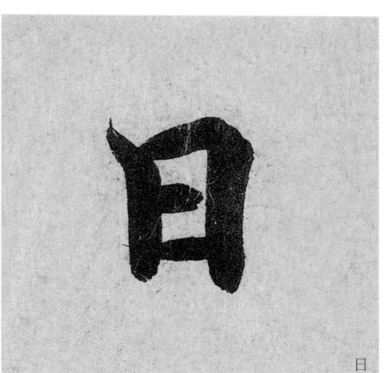

日

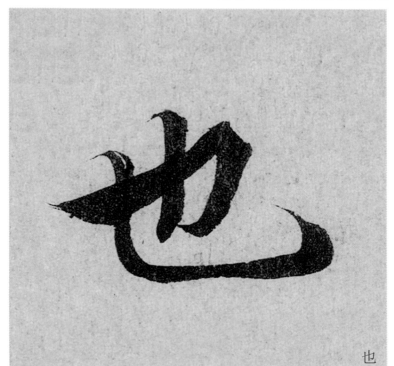

也

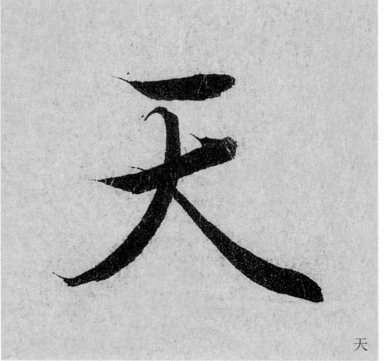

天

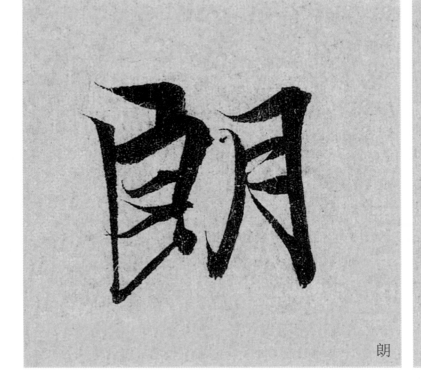

朗

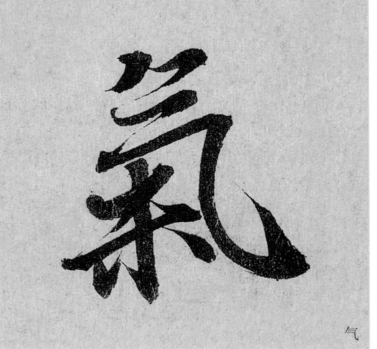

气

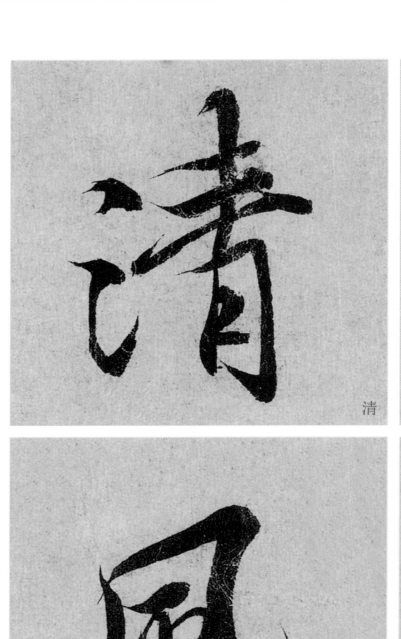

清

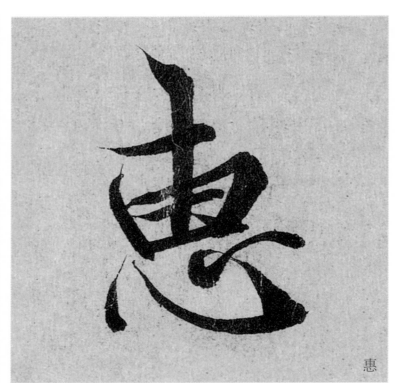

惠

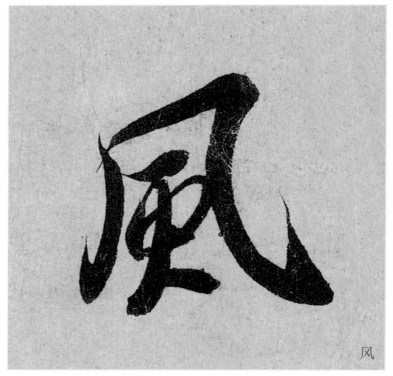

风

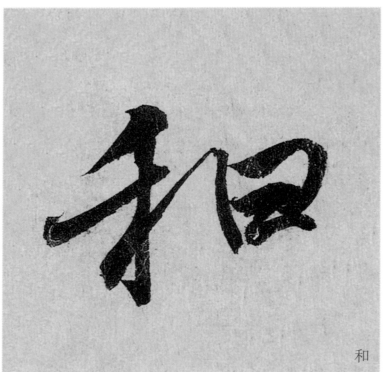

和

畅

仰

观

宇

宙

之

大

俯

察

品

类

之

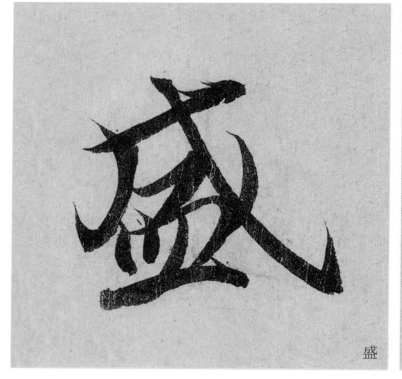

盛

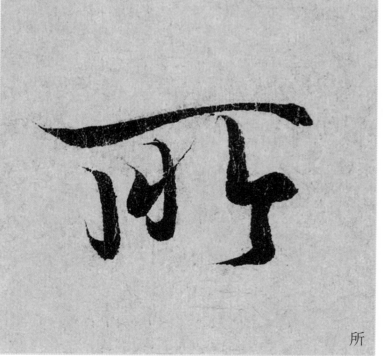

所

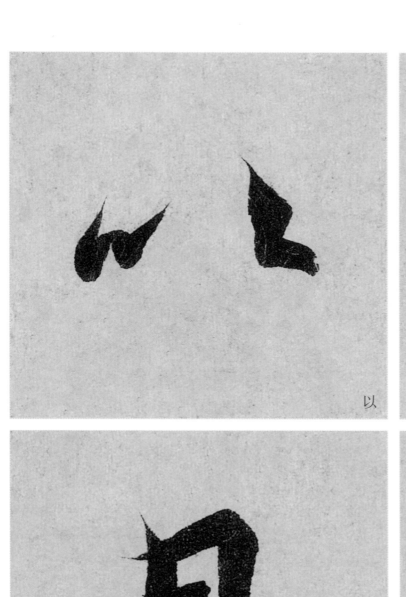
以

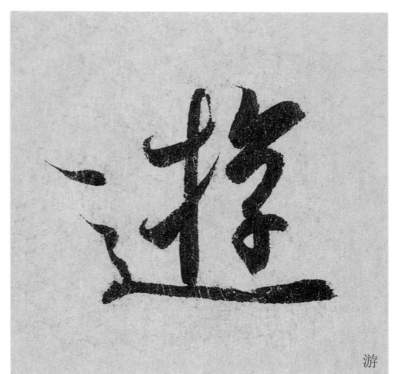
游

目

骋

怀

足

以

极

视

听

之

娱

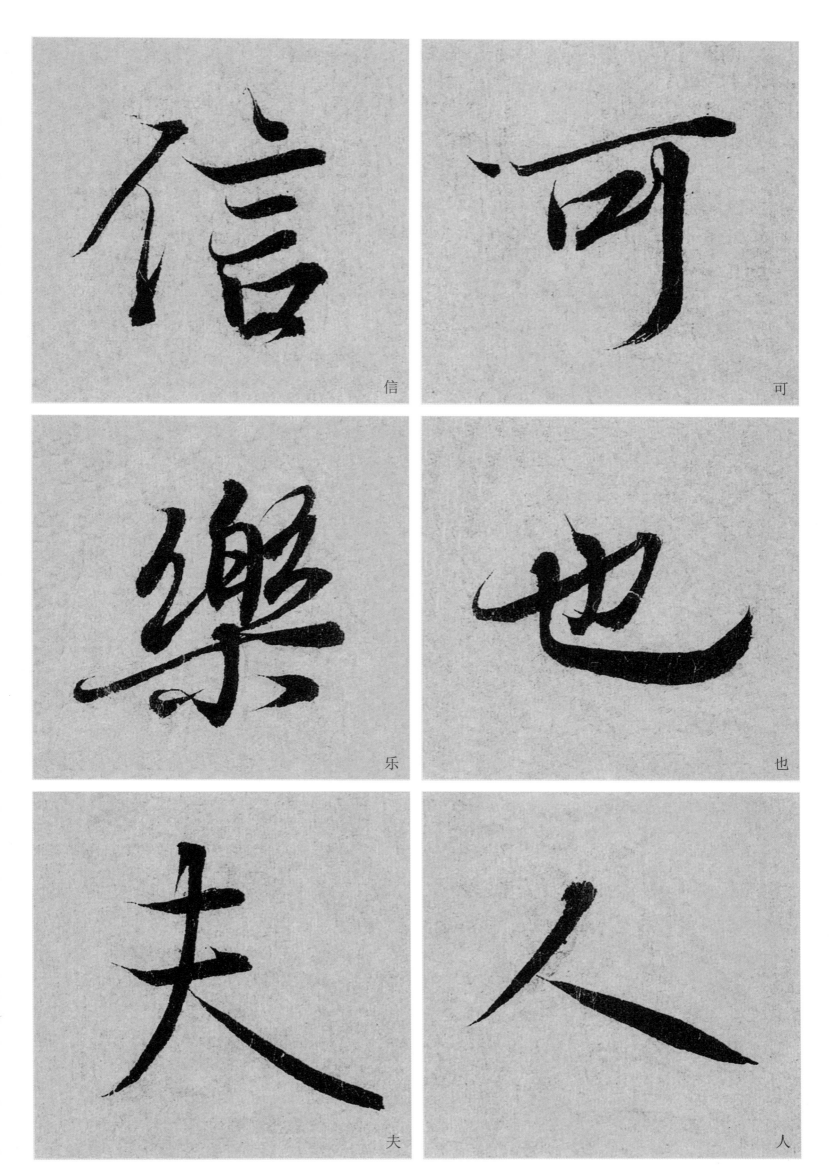

信

可

乐

也

夫

人

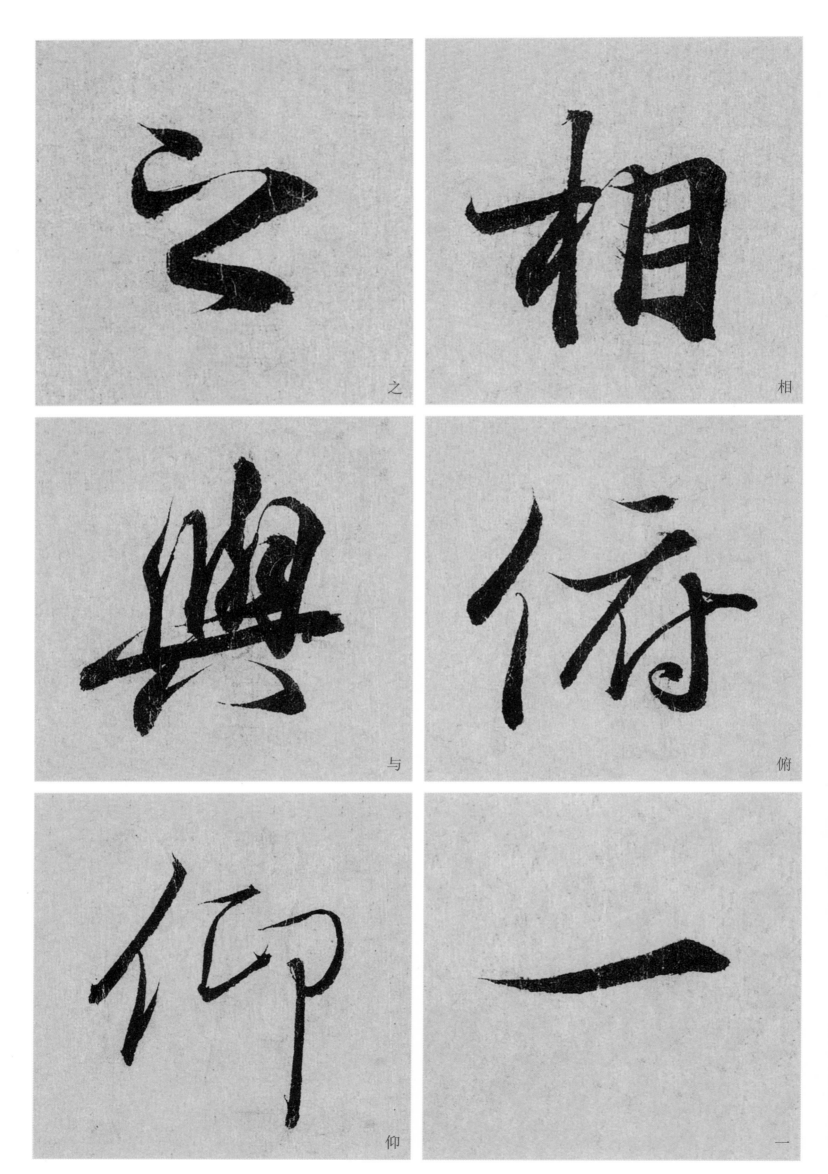

之

相

与

俯

仰

一

世

或

取

诸

怀

抱

31

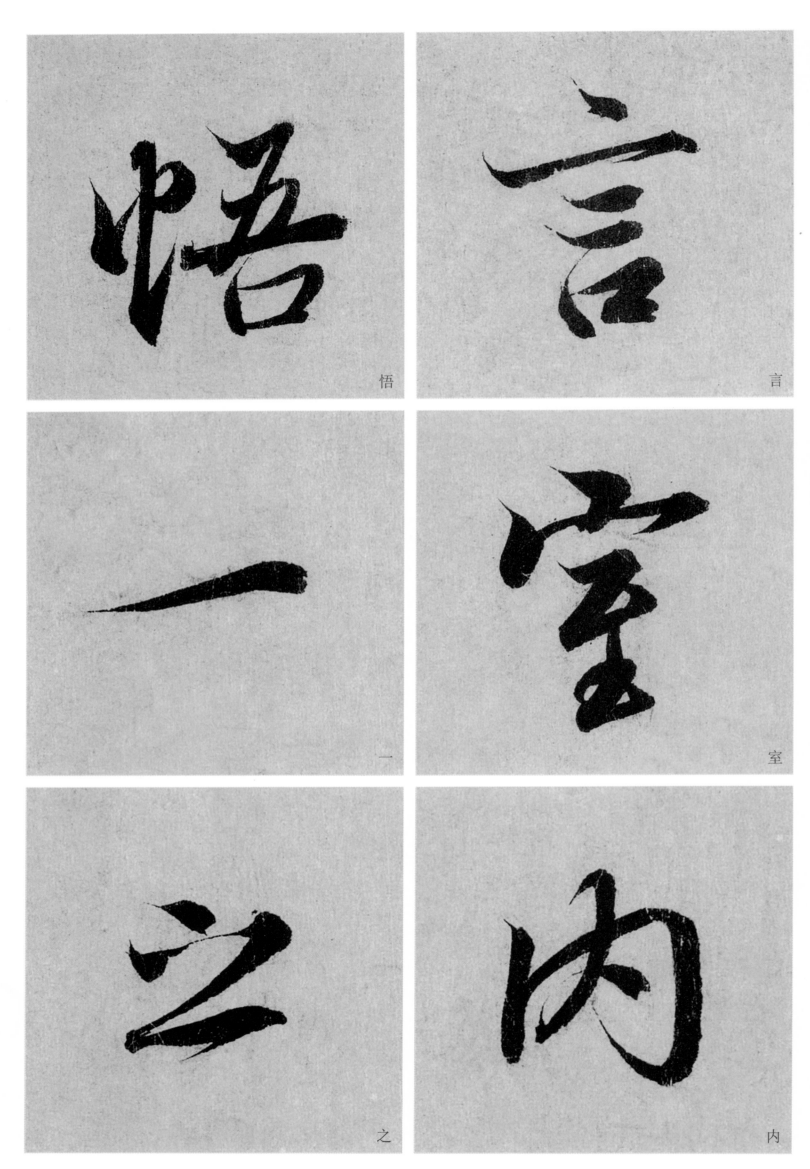

悟　言　一　室　之　内

或

因

寄

所

托

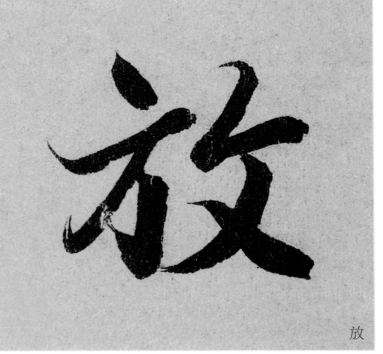

放

33

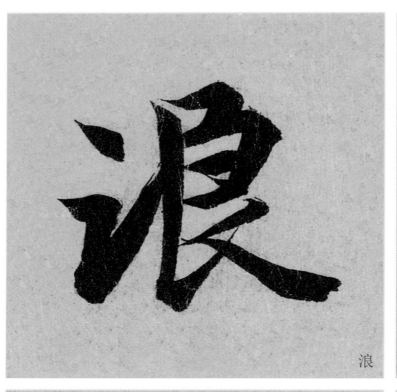

浪

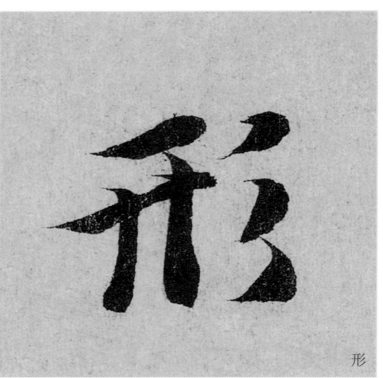

形

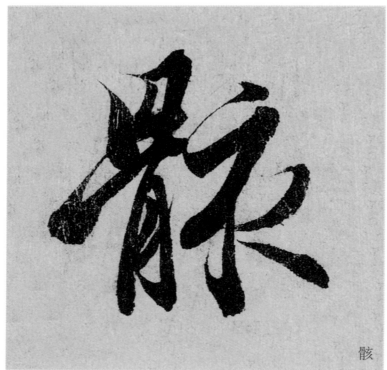

骸

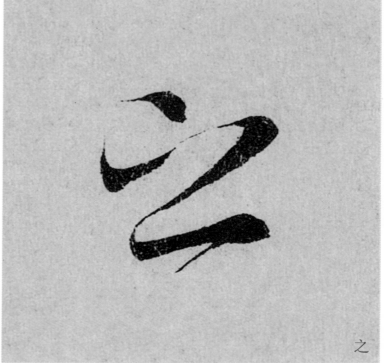

之

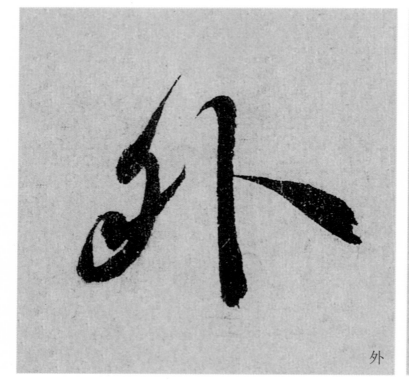

外

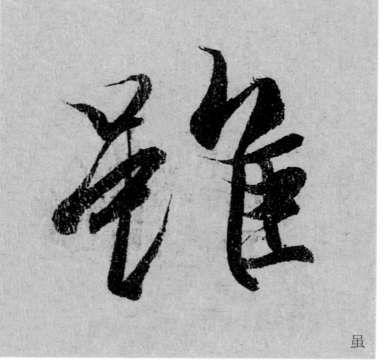

虽

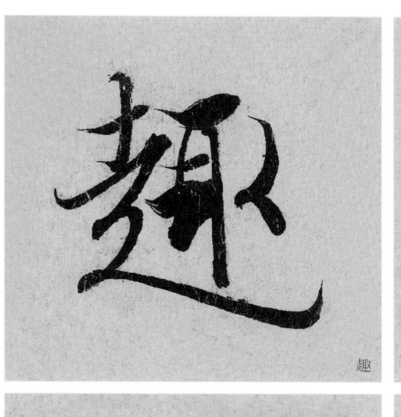

趣

舍

万

殊

静

躁

不

同

当

其

欣

于

所

遇

暫

得

于

己

快

然

自

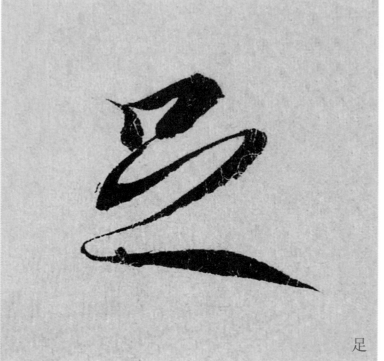

足

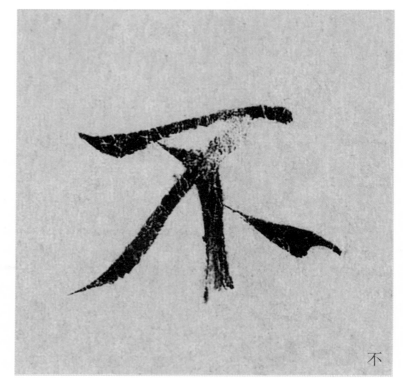

不

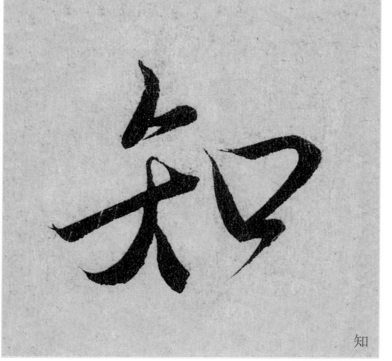

知

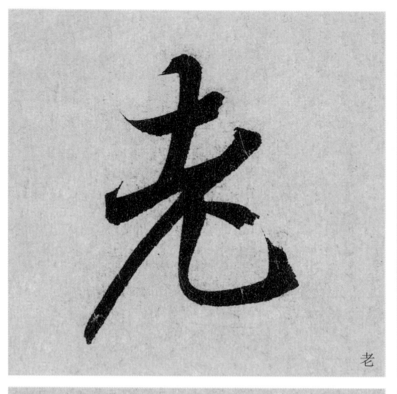

老

之

将

至

及

其

所

之

既

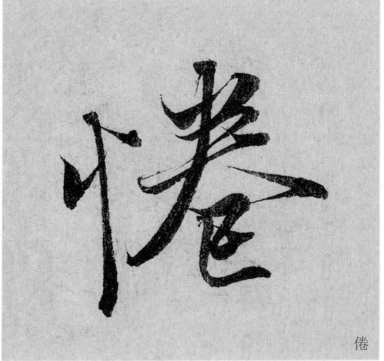

倦

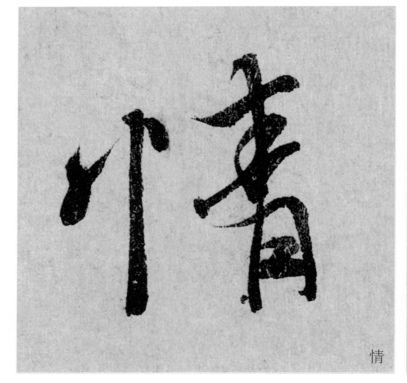

情

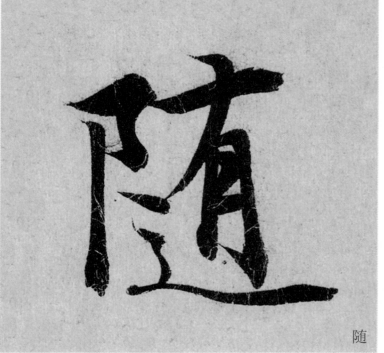

随

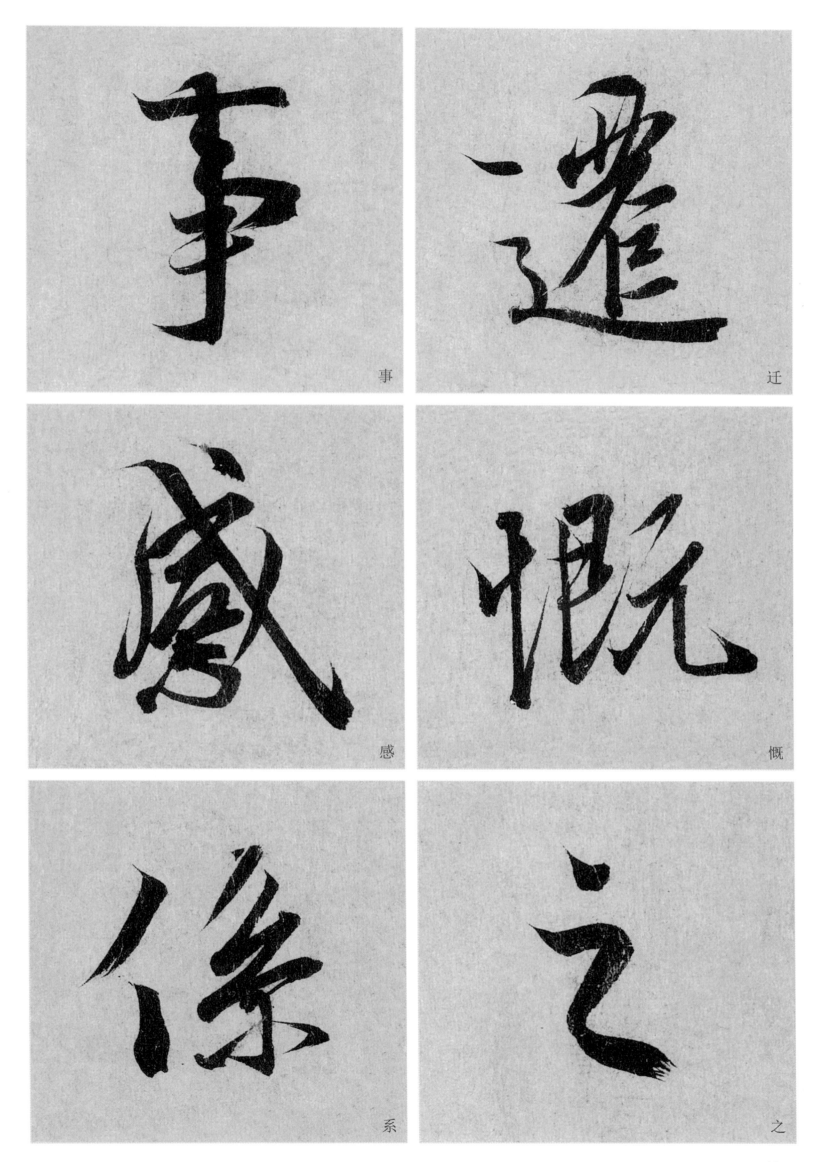

事

迁

感

慨

系

之

矣

向

之

所

欣

俯

仰

之

间

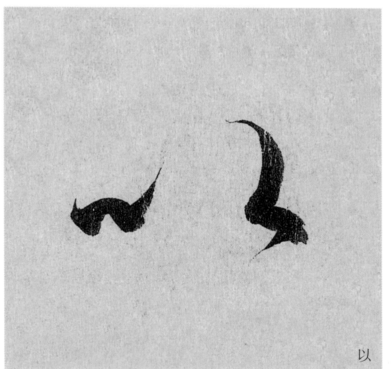

以

为

陈

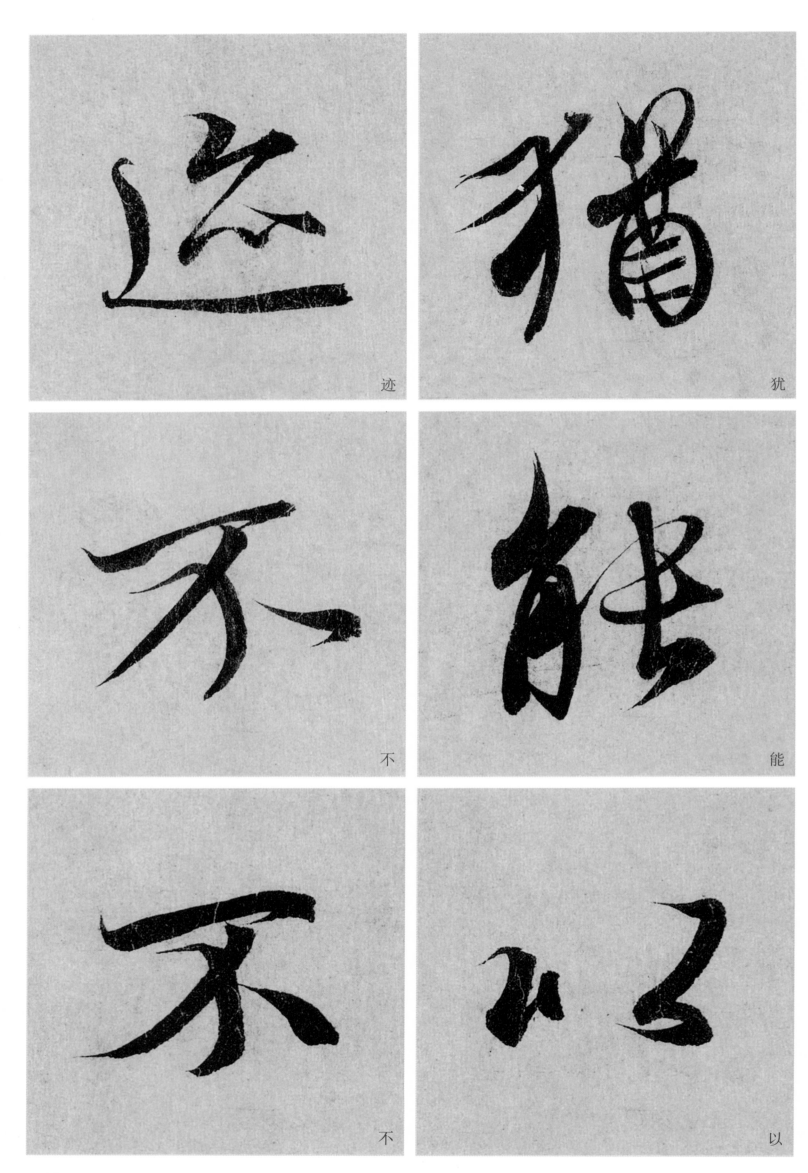

迹 犹 不 能 不 以

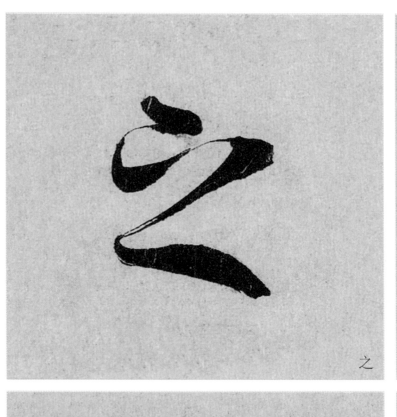

之

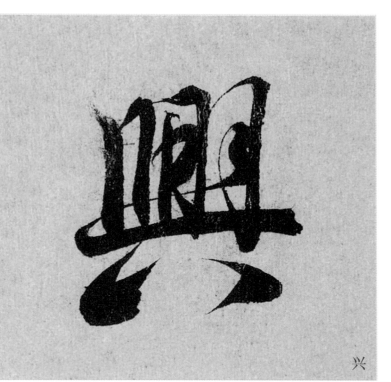

兴

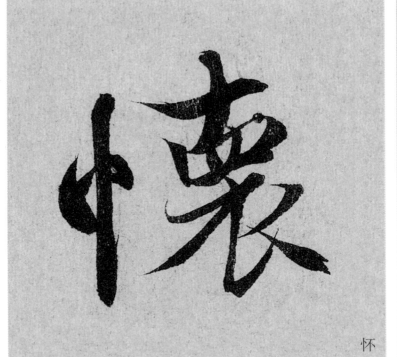

怀

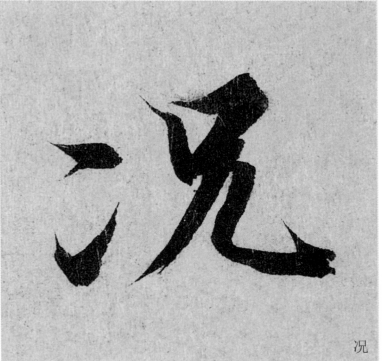

况

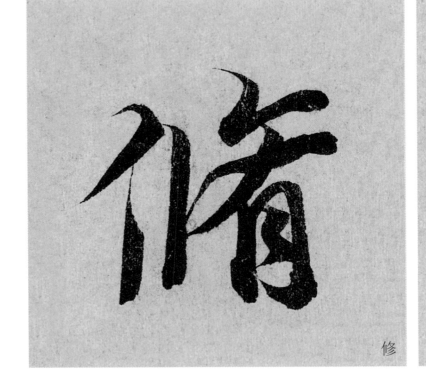

修

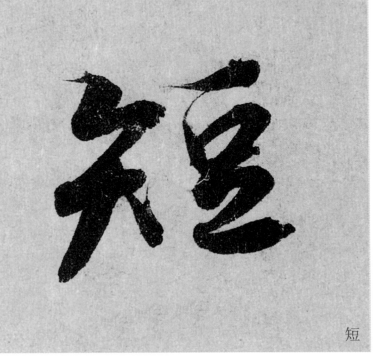

短

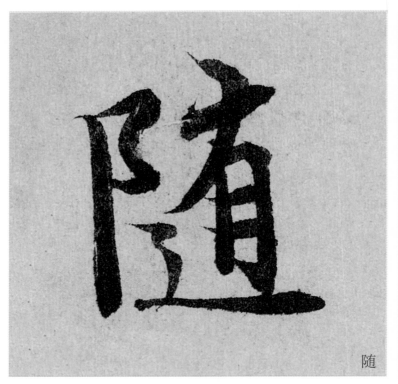

随

化

终

期

于

尽

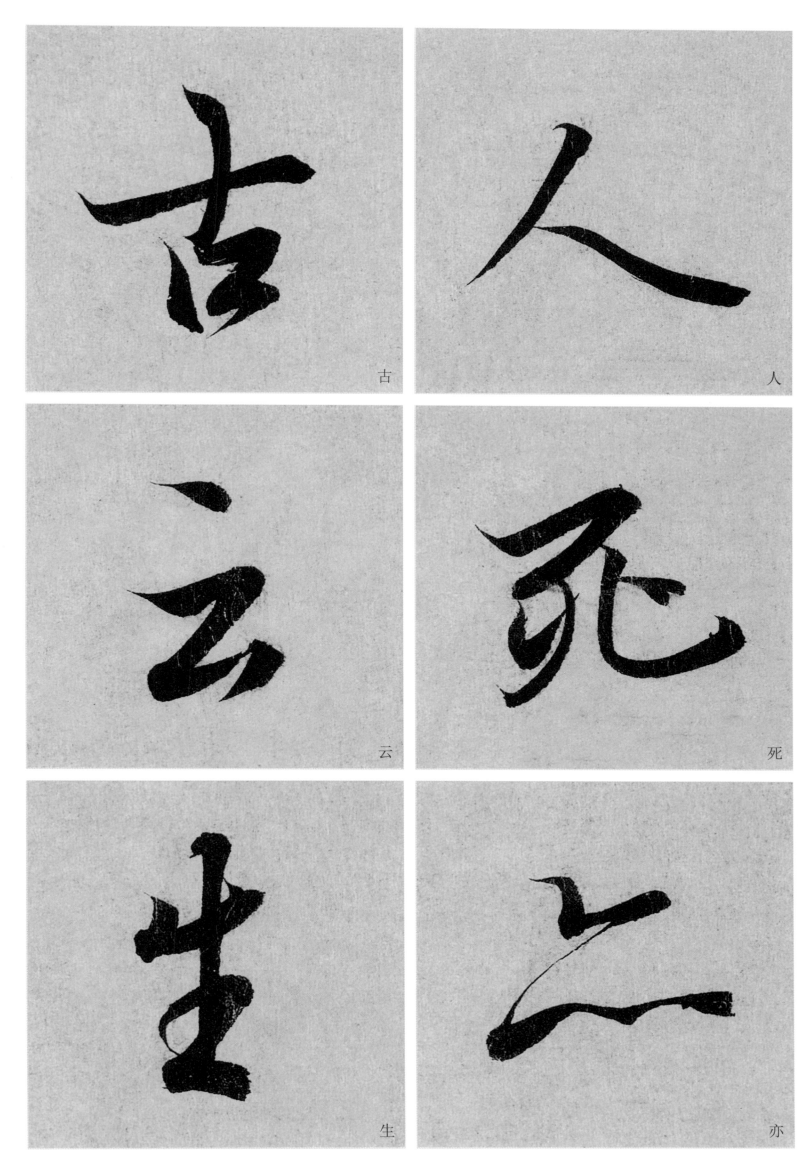

古

人

云

死

生

亦

大

矣

岂

不

痛

哉

每

揽

昔

人

兴

感

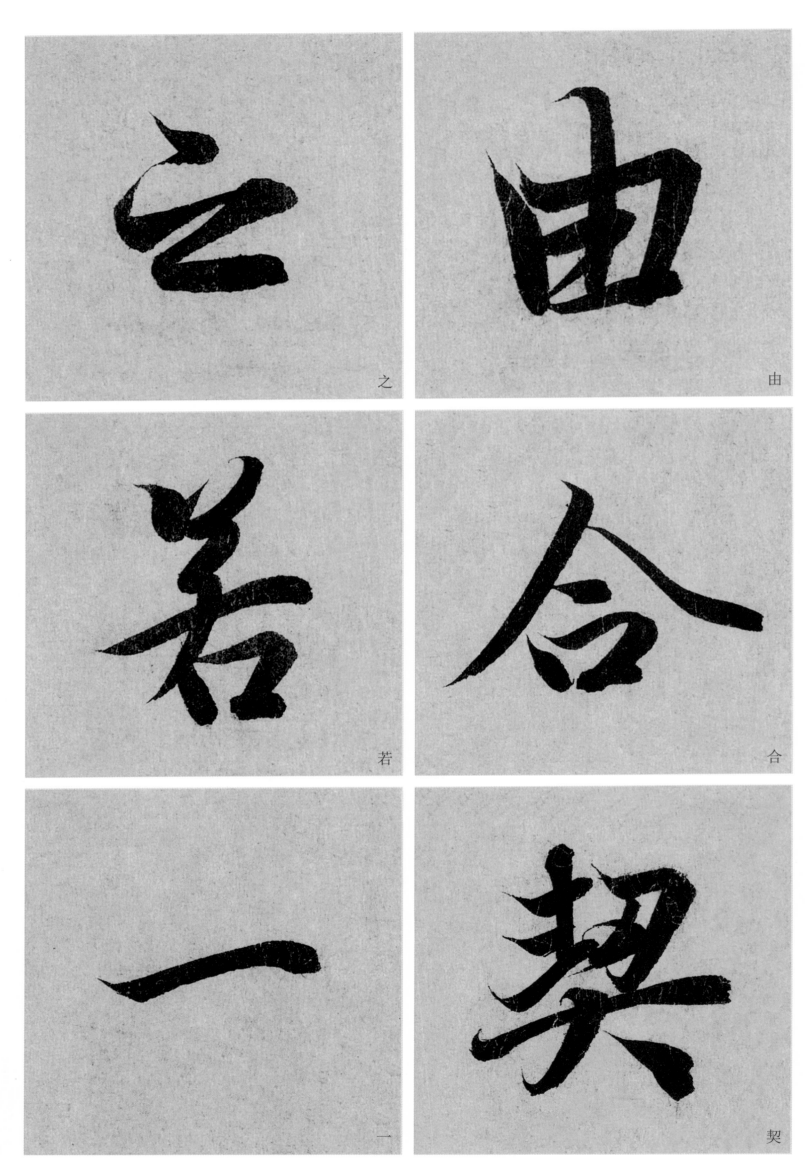

之

由

若

合

一

契

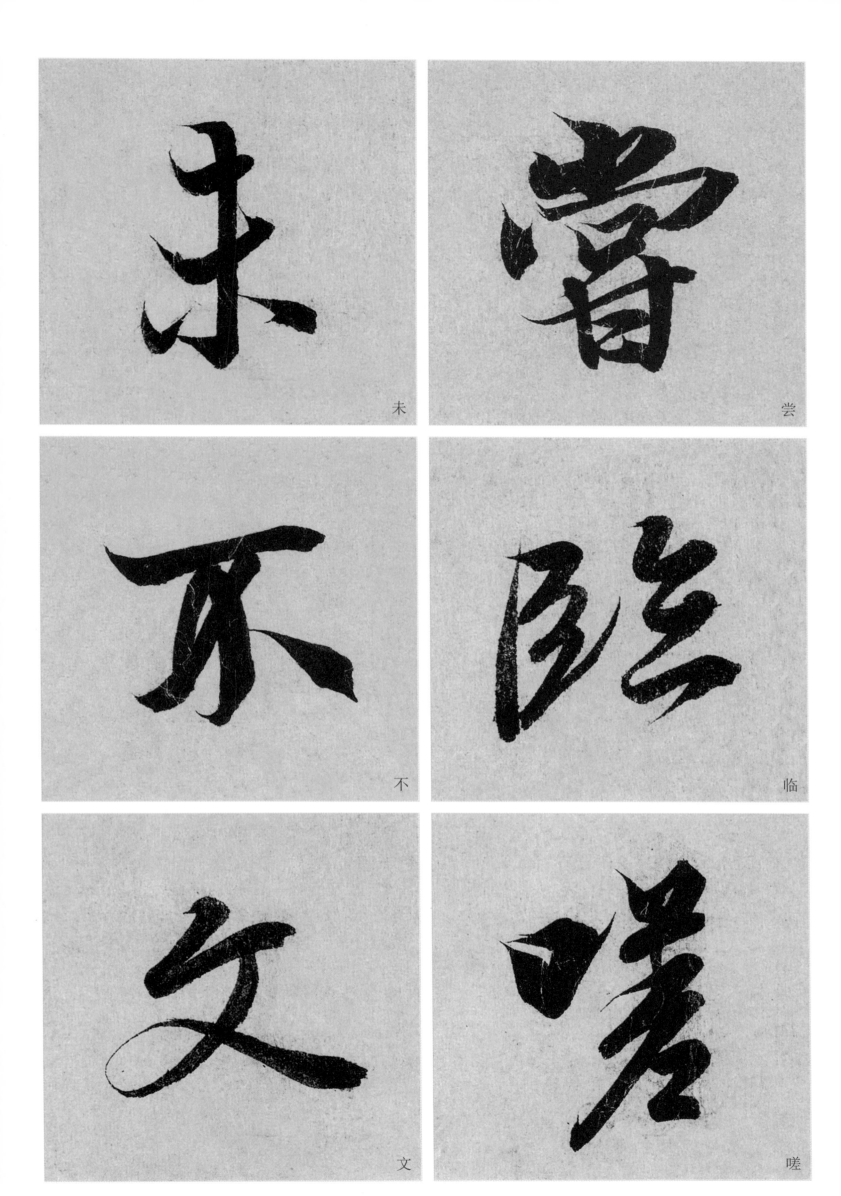

未

尝

不

临

文

嗟

悼

不

能

喻

之

于

怀

固

知

一

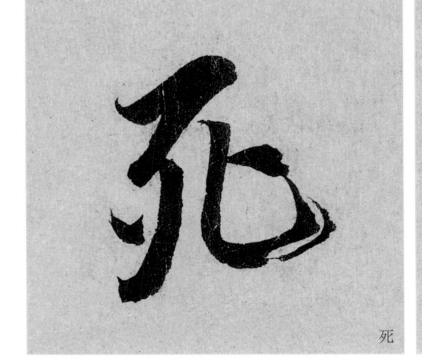

死

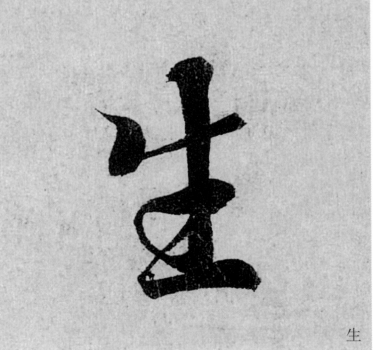

生

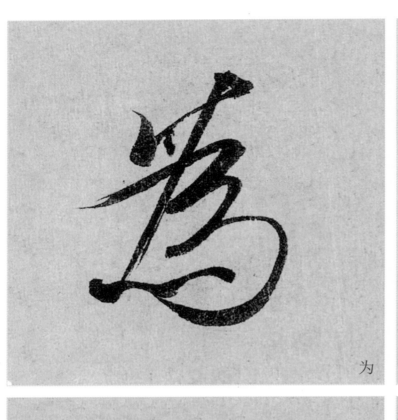

为

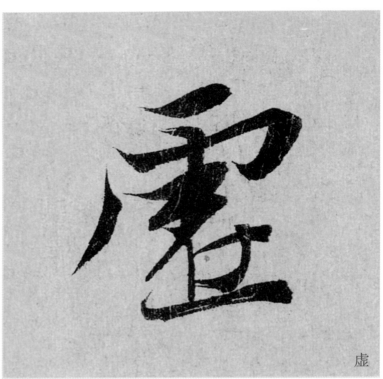

虚

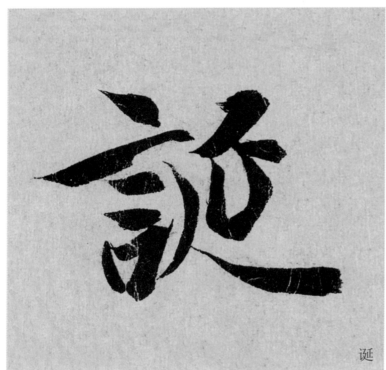

诞

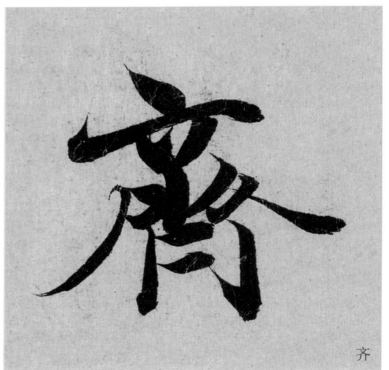

齐

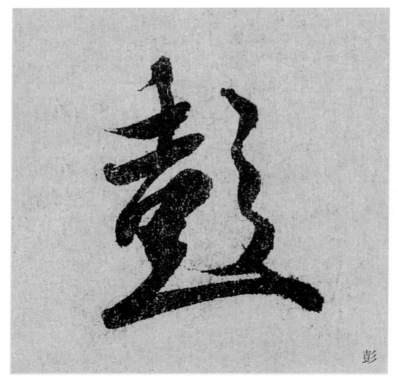

彭

殇

為　妄

作　后

之　視

今

亦

由

今

之

視

昔

悲

夫

故

列

叙

时

人

录

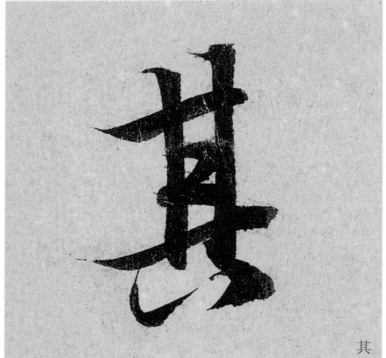

其

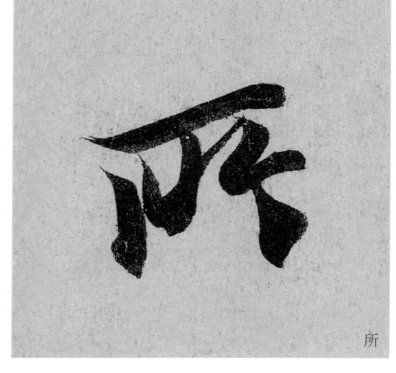

所

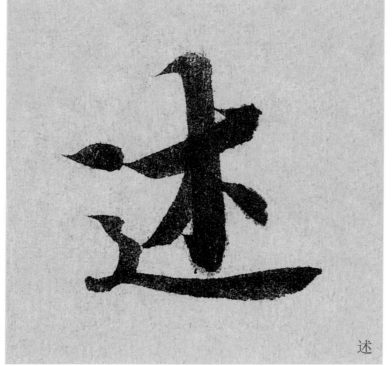

述

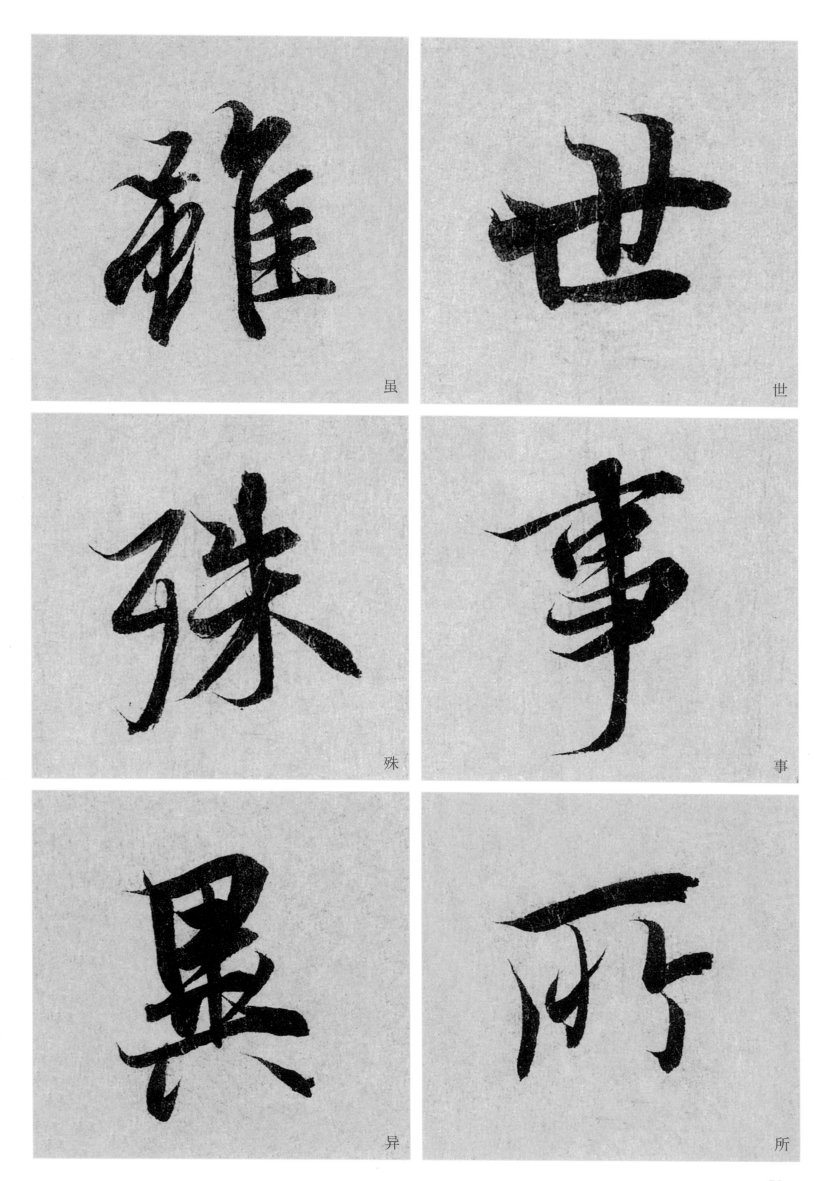

虽

世

殊

事

异

所

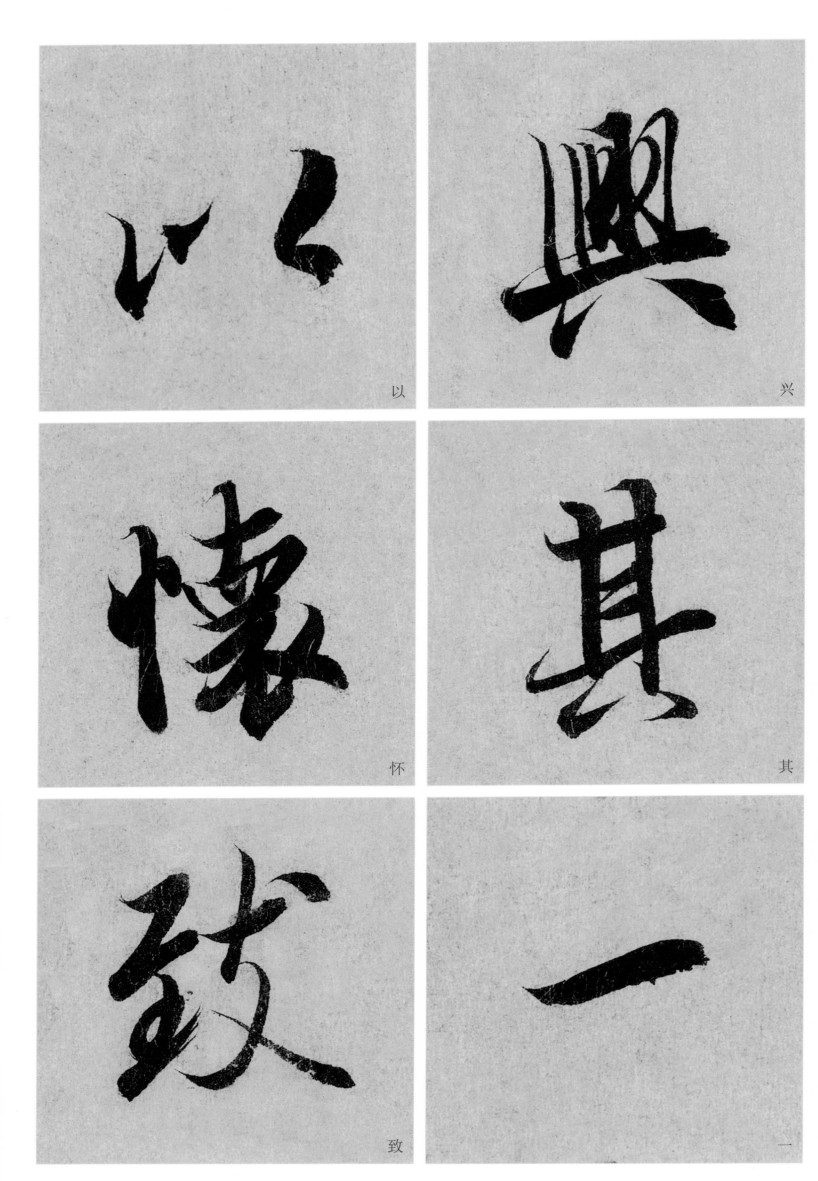

以 興 懷 其 致 一

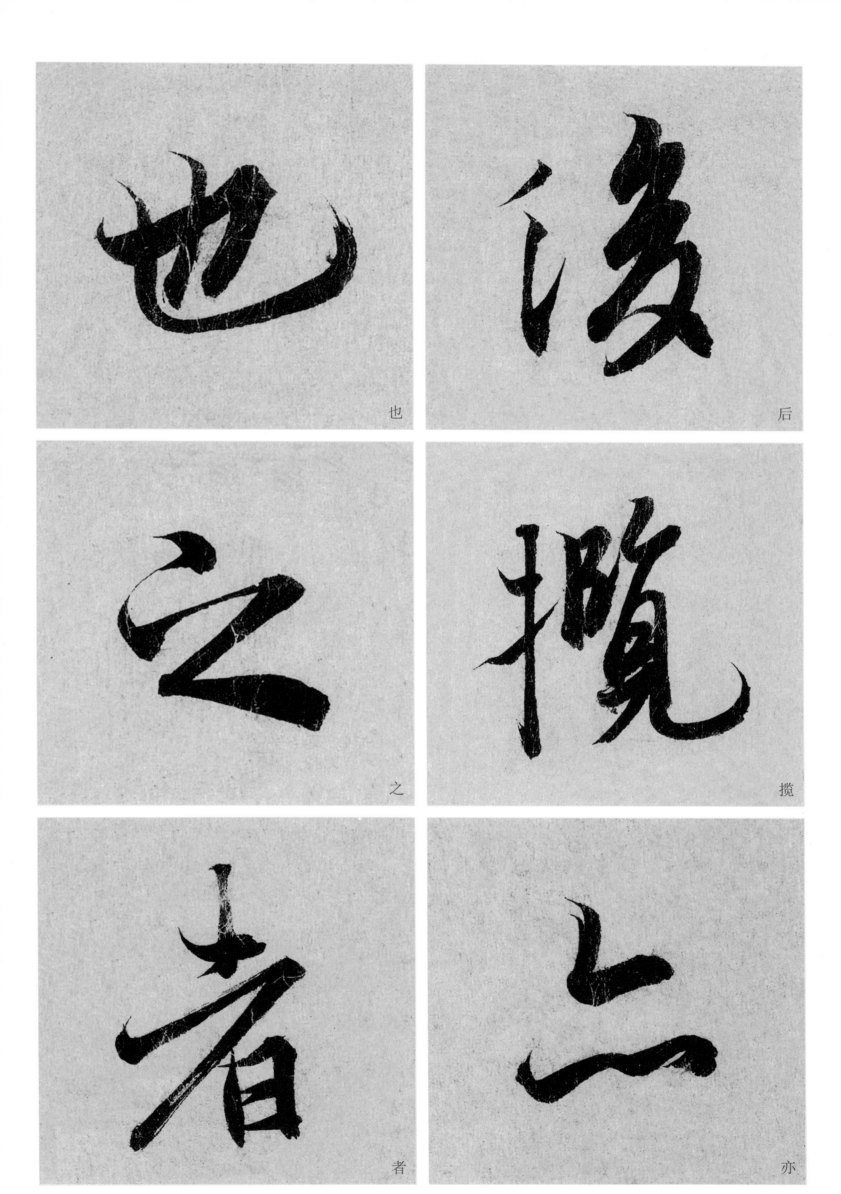

也

后

之

揽

者

亦

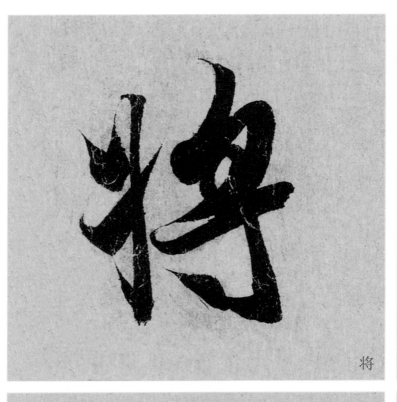

将

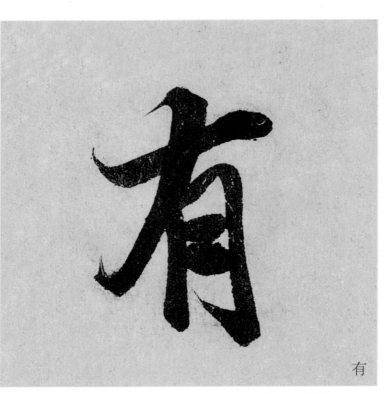

有

感

于

斯

文

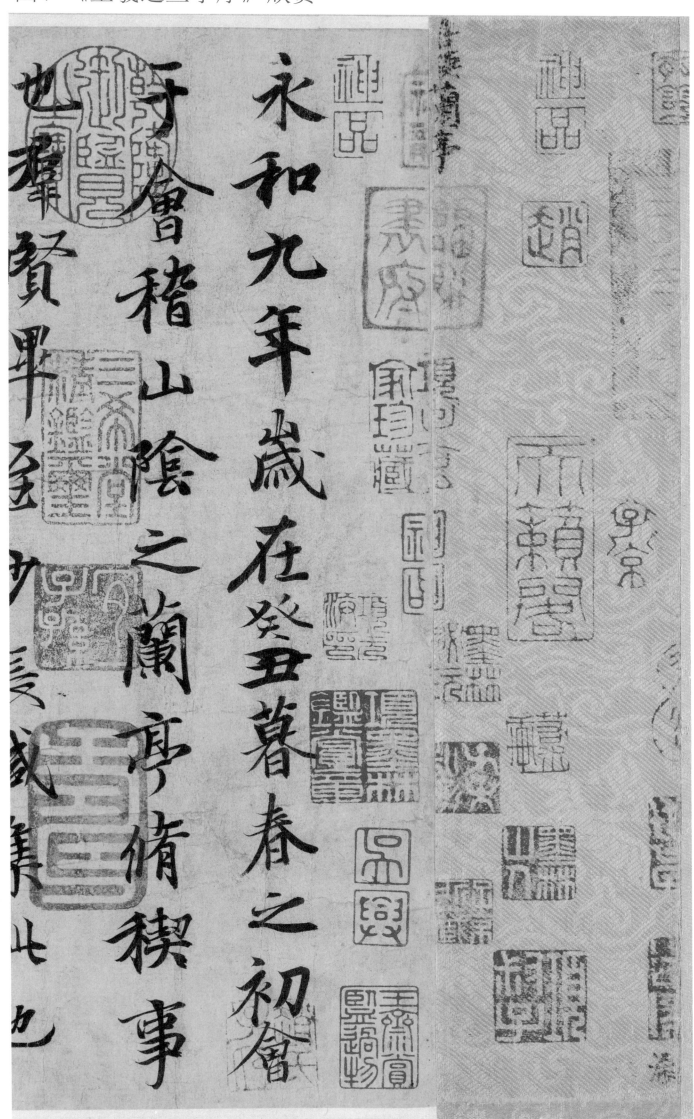

永和九年。岁在癸丑。暮春之初。会于会稽山阴之兰亭。修禊事

也羣賢畢至少長咸集此地有崇山峻領茂林脩竹又有清流激湍暎帶左右引以為流觴曲水列坐其次雖無絲竹管弦之盛一觴一詠亦足以暢叙幽情

也。群贤毕至。少长咸集。此地有崇山峻领（岭）。茂林修竹。又有清流激湍。映带左右。引以为流觞曲水。列坐其次。虽无丝竹管弦之盛。一觞一咏。亦足以畅叙幽情。

是日也。天朗气清。惠风和畅。仰观宇宙之大。俯察品类之盛。所以游目骋怀。足以极视听之娱。信可乐也。夫人之相与。俯仰一世。或取诸怀抱。悟（晤）言一室之内。

是日也天朗氣清惠風和暢仰

觀宇宙之大俯察品類之盛

所以遊目騁懷足以極視聽之

娛信可樂也夫人之相與俯仰

一世或取諸懷抱悟言一室之內

或因寄所託放浪形骸之外雖

趣舍萬殊靜躁不同當其欣

於所遇暫得於己快然自足不

知老之將至及其所之既惓情

隨事遷感慨係之矣向之所

欣俛仰之間以為陳迹猶不

能不以之兴怀。况修短随化。终期于尽。古人云。死生亦大矣。岂不痛哉。每揽（览）昔人兴感之由。若合一契。未尝不临文嗟悼。不能喻之于怀。固知一死生为虚诞。齐彭殇为妄作。后之视今。

能不以之興懷況脩短隨化終

期於盡古人云死生亦大矣豈

不痛哉每攬昔人興感之由

若合一契未嘗不臨文嗟悼不

能喻之於懷固知一死生為虛

誕齊彭殤為妄作後之視今

由今之視昔
悲夫故列
叙時人錄其所述雖世殊事
異所以興懷其致一也後之攬
者亦將有感於斯文

五、集字作品

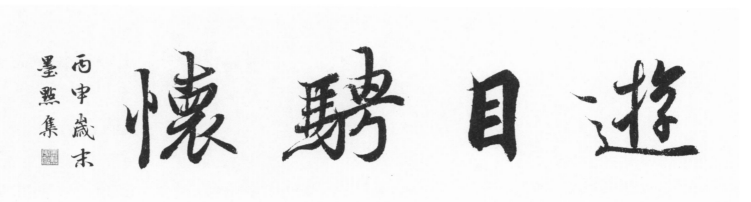

横幅：游目骋怀

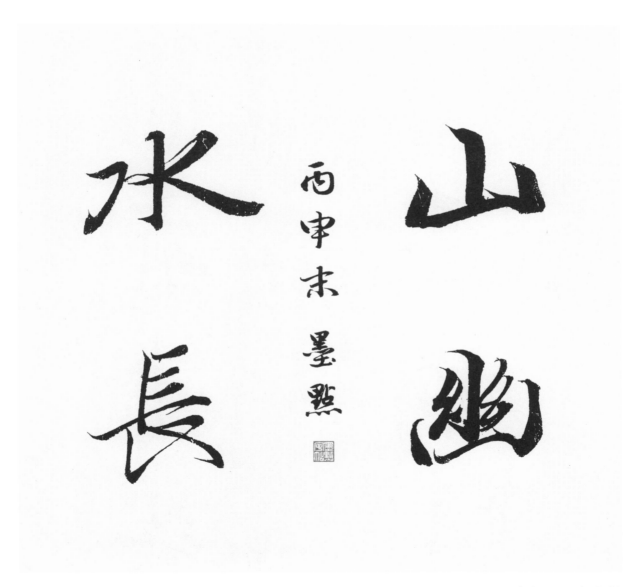

斗方：山幽水长

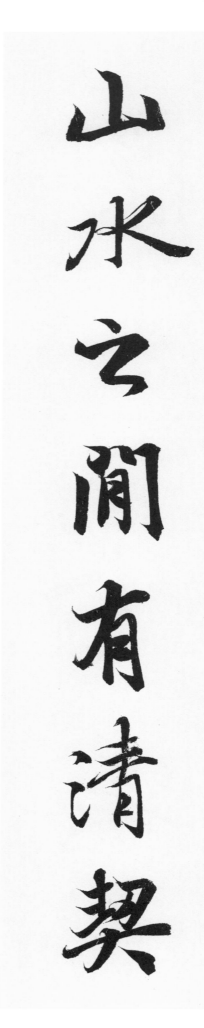

山水之間有清契

林亭以外無世情

時丙申歲末墨熙集

对联：山水之间有清契　林亭以外无世情

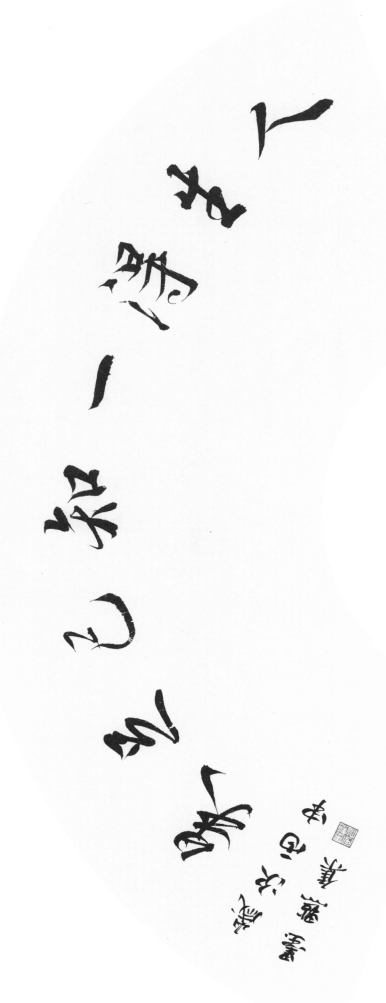

扇面：人生得一知己足矣

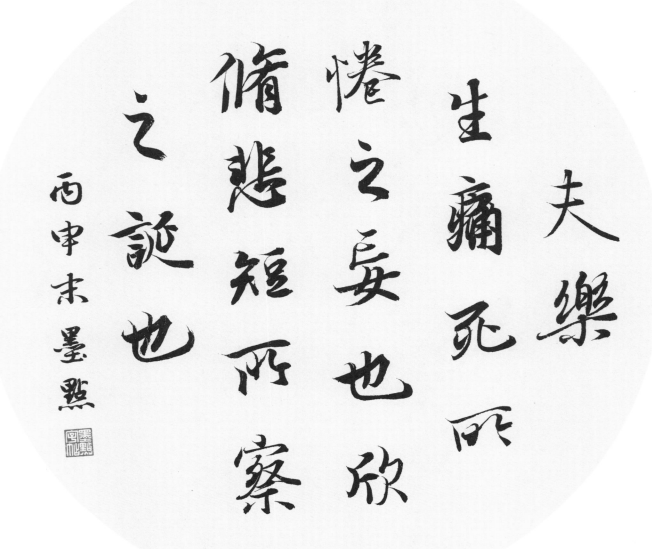

团扇：夫乐生痛死　所倦之妄也　欣修悲短　所察之诞也